清华电脑学堂

图形创意设计标准教程

（全彩微课版）

文静 / 编著

U0299292

清华大学出版社
北京

内容简介

本书通过对图形造型语言、图形创意思维与表达设计等相关知识的全面介绍，用丰富的图片案例系统地介绍了图形创意的分类、特点、色彩造型设计和表现形式等多个方面，旨在拓展读者的视野，点燃其创作灵感，并为其设计之路提供有力的指导。

本书特别注重对图形创意的思维方式和组织方法进行专项训练，并对图形创意在各种设计领域的应用进行了有针对性的分析，这充分体现了理论与实践应用之间的紧密联系。另外，本书赠送 PPT 课件、教学大纲和同步微视频。

本书适合广大图形图像爱好者和设计师阅读，也可供视觉设计、产品设计、服装设计、环境艺术设计、工业设计和数字媒体动画设计专业的师生阅读。

图书在版编目（CIP）数据

图形创意设计标准教程：全彩微课版 / 文静编著.
北京：清华大学出版社，2024.10. -- （清华电脑学堂）.
ISBN 978-7-302-67064-3

Ⅰ．J51
中国国家版本馆CIP数据核字第2024CA4285号

责任编辑：张　敏
封面设计：郭二鹏
责任校对：胡伟民
责任印制：曹婉颖

出版发行：清华大学出版社
　　网　　　　址：https://www.tup.com.cn，https://www.wqxuetang.com
　　地　　　　址：北京清华大学学研大厦A座　　邮　　编：100084
　　社　总　　机：010-83470000　　　　　　　邮　　购：010-62786544
　　投稿与读者服务：010-62776969，c-service@tup.tsinghua.edu.cn
　　质　量　反　馈：010-62772015，zhiliang@tup.tsinghua.edu.cn
　　课　件　下　载：https://www.tup.com.cn，010-83470236
印　装　者：北京博海升彩色印刷有限公司
经　　销：全国新华书店
开　　本：185mm×260mm　　印　张：9　　　字　　数：240千字
版　　次：2024年11月第1版　　印　次：2024年11月第1次印刷
定　　价：69.80元

产品编号：107001-01

前 言

在当今这个视觉信息爆炸的时代，图形创意设计已经成为一种强有力的沟通方式。图形创意设计不仅仅是艺术与技术的融合，更是情感与思想的传递。图形设计师通过独特的视角和创意思维，将抽象的概念转换为具体可见的图形，为观者提供了一种全新的视觉体验。

本书以丰富的内容和系统的结构，旨在为读者打开一扇通往图形设计世界的大门。本书不仅是设计师和设计爱好者的灵感宝库，更是艺术与创意思维的碰撞场。本书将从基础理论出发，逐步深入到高级进阶实战，探索图形创意设计的奥秘。内容以图形创意的表现形式为起点，讲述了图形设计中的创意，以及图形创意设计必需的基础知识及经典技巧。

通过简明的文字阐述、大量的图片案例及相应的赏析注解，向读者介绍了设计的奥秘。本书对图形创意的分类、特点、设计思维、表现形式等多方面内容进行了系统阐述，旨在开阔读者的视野，启发读者的创作灵感，对其设计起到引导作用，为实际创作提供更多的方法与途径。现代图形设计是多种学科交叉的产物，超越了一般造型的审美限定，集现代哲学、视觉心理、艺术造型、语言符号、信息传播、市场营销等学科于一体，构成了现代信息传播中的特殊文化现象。

本书结构清晰完整，案例丰富贴切，语言简洁易懂。本书既可作为艺术设计工作者和爱好者进行自我提升时的阅读材料，又可作为高校艺术设计与广告专业的教材。编辑推荐亮点如下：近千张高清大图，云集近年来国际获奖作品、名家作品、知名广告公司/工作室经典作品；每组案例均配有赏析，深入解读作品的创作思路、精彩之处，拓展视野，启迪灵感；精美版式设计，每页都是一场视觉盛宴，扫码可观看超精美课件。

在本书中，读者将体验到设计的力量，感受到创意的魅力。它将带领读者走进一个充满无限可能的世界，让每个人都能在图形设计的海洋中找到属于自己的位置。让我们一起翻开这本书，开始一场关于图形创意设计的奇妙旅程。

本书通过扫码下方二维码获取相关资源，这些资源包括 PPT 课件、教学大纲及微视频。

PPT 课件

教学大纲教案

微视频

本书由云南艺术学院文静老师编写，本书内容丰富、结构清晰、参考性强，讲解由浅入深且循序渐进，知识涵盖面广又不失细节，非常适合艺术类院校作为相关教材使用。

由于作者水平有限，书中错误、疏漏之处在所难免。在感谢您选择本书的同时，也希望您能够把对本书的意见和建议告诉我们。

作者
2024 年 6 月

目　录

第1章
图形创意概述

在视觉艺术的广阔天地中，图形创意以其直观、生动的特点，成为传递信息和艺术表达的重要手段，如图 1.1 所示。图形创意不仅是简单的图形拼接，更是设计师智慧与情感的结晶，是文化与时代精神的载体。下面将学习图形创意的多种表现形式，揭示其在视觉传达中的独特魅力。

1.1 图形创意的概念

在我们的生活和工作中，图形无处不在。从简单的涂鸦到复杂的工程设计图，图形以其独特的方式传达着信息和美感。但究竟什么是图形？它又是如何影响人们的感知和理解的？

图形，通常指的是由线条、点、曲线或形状所构成的视觉符号，它们可以是二维的，也可以是三维的。在数学和物理学中，图形是对空间中的形状和大小的抽象表示。在艺术和设计领域，图形则更多地关联于美学和创意表达，如图 1.2 所示。

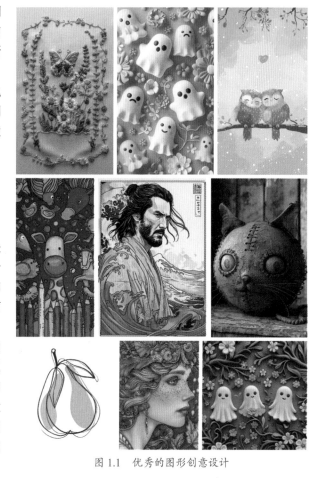

图 1.1　优秀的图形创意设计

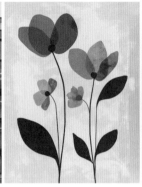

图 1.2　优秀的美学和创意表达图形

1.2 图形的分类

图形可以分为几何图形、抽象图形、实物图形和符号图形 4 类。

▶▶ 1.2.1　几何图形

几何图形是数学几何学中的基本概念，它是由点、线、面等基本元素按照一定的规则组合而成的图形，如图 1.3 所示。这些图形可以是简单的，如点、线段、三角形；也可以是复杂的，如多边形、圆、椭圆等。几何图形不仅在数学领域有广泛的应用，它们还贯穿于我们的日常生活，从建筑设计到艺术作品，从工程技术到自然界的形态，几何图形无处不在。

图 1.3　几何图形设计

▶▶ 1.2.2　抽象图形

抽象图形，顾名思义，是指那些不直接模仿或复制自然界中具体事物的图形，如图 1.4 所示。抽象图形通常由几何形状、不规则线条、色块等元素构成，旨在表达情感、概念或视觉美感，而非具体的物体形象。抽象图形最大的特点是其开放性和解构性。它们不受现实世界的限制，给予了创作者极大的自由度。

图 1.4　抽象图形设计

▶ 1.2.3　实物图形

　　实物图形是指直接来源于现实世界物体的图像，如图 1.5 所示。它们可以是照片、绘画、雕塑或者任何形式的艺术再现，其核心特征是忠实于原物体的形状、结构和细节。实物图形不同于抽象图形，后者更多地依赖于创作者的想象力和创造力，而不是现实世界的具体参照。实物图形的最大特点是真实性和直观性。它们能够准确地反映出物体的外观特征，为观者提供即时的视觉信息。这种图形通常具有较高的辨识度，因为它们直接对应于我们日常生活中熟悉的物体。此外，实物图形往往能够激发观者的情感共鸣，因为它们触及我们对现实世界的记忆和经验。

图 1.5　实物图形设计

▶ 1.2.4　符号图形

　　符号图形，简而言之，是一种通过视觉元素来代表或指代某种特定意义的图形，如图 1.6 所示。符号图形可以是简单的几何形状，如圆形、方形、三角形，也可以是复杂的抽象图形，甚至是文字和图像的结合体。符号图形的核心在于其象征性和普遍性，它们能够超越语言的限制，传达共通的概念或情感。符号图形是人类智慧的结晶，它们以简洁的形式传递复杂的信息，是我们生活中不可或缺的一部分。了解符号图形的本质，不仅能够帮助我们更好地解读世

界，还能够激发我们在设计和沟通上的创造力。在符号图形的世界里，每个形状、每种颜色都有其独特的语言，等待着我们去探索和解读。

图 1.6　符号图形设计

1.3　图形的功能

图形不仅仅是视觉的装饰，它们还承载着多种功能。

▶▶ 1.3.1　信息传递

图形的信息传递功能是多方面的，它以其直观性、普适性、记忆性、强调性和创造性，成为现代社会中不可或缺的沟通工具。理解图形的信息传递功能，不仅能够帮助我们更有效地进行视觉沟通，还能够提升我们的创意表达能力。在这个视觉信息日益重要的时代，掌握图形的语言，无疑是每个人必备的技能之一。图 1.7 所示为一组表达信息的图形。

图 1.7　用于信息传递的图形设计

▶▶ 1.3.2　艺术表达

艺术家通过图形来表达情感、观念和审美。图形在艺术表达中的功能是多维的，它们不仅能够传达情感和象征意义，还能够构建叙事和空间，甚至在抽象艺术中开辟新的可能性。艺术家通过对图形的巧妙运用，将内心世界和创意转换为视觉语言，与观众进行沟通。因此，理解

图形的艺术功能,不仅能够增强我们对艺术作品的欣赏能力,也能够启发我们在创作和表达中的无限可能,如图 1.8 所示。

图 1.8　用于艺术表达的图形设计

▶ 1.3.3　沟通交流

图形是一种强大的沟通工具,它以其独特的方式简化了信息的传递,增强了信息的吸引力,并且跨越了语言和文化的界限。在设计图形时,需要充分考虑其传递信息的准确性和有效性,以便更好地服务于全球范围内的沟通交流,如图 1.9 所示。

图 1.9　用于沟通交流的图形设计

▶ 1.3.4　教育启示

图形不仅是简单的几何形状,更是知识的桥梁,连接着抽象概念与具象世界。图形以直观的方式呈现信息,使得复杂的数据和理论变得易于理解。图形可以激发学生的视觉感知,培养空间想象力,同时加深记忆。例如,历史时间线图表将长篇累牍的历史事件浓缩为一目了然的视觉序列,生物结构图揭示了生命体的复杂构造。图形的使用跨越了学科界限,成为多维度教

学的有力工具。通过图形，教师能够引导学生发现问题、分析问题，并解决问题，从而培养批判性思维。简而言之，图形在教育中的作用不仅仅是信息的传递者，更是启迪思考的火种，照亮了学习的道路，如图1.10所示。

图 1.10 用于教育启示的图形设计

1.4 图形的创意与创新

理解图形的创意与创新，意味着深入探讨设计师如何在有限的空间内创造出无限的可能性，以及他们如何通过新颖的视角和技术手段来刷新我们对世界的认知。

1.4.1 图形创意的本质

图形创意是指在设计过程中，通过对图形元素的重新组合、变形或重新解释，创造出具有新颖性和吸引力的视觉作品。这种创意往往源于对日常生活的观察、文化背景的理解，以及对艺术历史的吸收。设计师通过对色彩、形状、纹理和空间的敏感运用，将抽象的概念转换为具体的视觉表达，如图1.11所示。

图 1.11 将抽象的概念转换为具体的视觉表达

▶▶ 1.4.2　创新的重要性

　　在图形设计领域，创新是推动行业发展的核心动力。创新不仅体现在使用最新的设计软件和技术，更重要的是在于思维模式的突破。创新意味着打破常规，不满足于传统的设计规范，敢于尝试前所未有的方法来解决问题。这种思维方式鼓励设计师跳出舒适区，探索未知的领域，从而产生独特的设计方案，如图 1.12 所示。

图 1.12　创新的图形创意

▶▶ 1.4.3　创意与创新的结合

　　图形设计的创意与创新往往是相辅相成的。创意提供了原始的想法和概念，而创新则是将这些想法变为现实的手段。一个成功的图形设计作品往往能够在这两者之间找到完美的平衡点。设计师需要不断学习新的设计理念和技术，同时也要保持好奇心和开放性，这样才能不断推陈出新，创作出让人耳目一新的作品，如图 1.13 和图 1.14 所示。

图 1.13　图形创意设计

图 1.14　文字图形创意

　　为了更好地理解图形的创意与创新，可以分析一些著名的设计案例。例如，苹果公司的
Logo 设计就是一个经典的例子。它的简洁线条和独特的咬痕不仅体现了产品的现代性，也传
达了品牌的理念。这样的设计之所以成功，是因为它既具有创意的独特性，又通过创新的设计
手法实现了视觉上的冲击力。图 1.15 所示为一些著名设计案例。

图 1.15　一些著名设计案例

　　图形的创意与创新是设计领域不断进化的"双翼"。它们推动着设计师超越传统界限，探
索新的视觉语言。理解这一过程，不仅能够帮助我们欣赏那些令人惊叹的设计作品，还能够激
发我们创造美的能力和热情。在这个充满可能性的时代，让我们期待更多的创意与创新，共同
绘制出更加丰富多彩的图形世界。

1.5　图形的色彩

在图形创意的世界中，色彩不仅仅是视觉的调味品，还是一种语言，一种情感的传递者，一种无声的说服力。色彩的运用能够赋予图形以生命，让平面的设计跃然纸上，触动人心。

▶ 1.5.1　色彩心理学

色彩心理学是研究色彩如何影响人的情绪和行为的科学。在图形创意中，色彩的选择不是随机的，而是经过深思熟虑的。例如，红色通常与激情、力量和危险联系在一起；而蓝色则传达出平静、信任和专业的感觉。设计师通过对色彩心理学的理解，可以创造出能够引起特定情绪反应的图形作品，如图 1.16 所示。

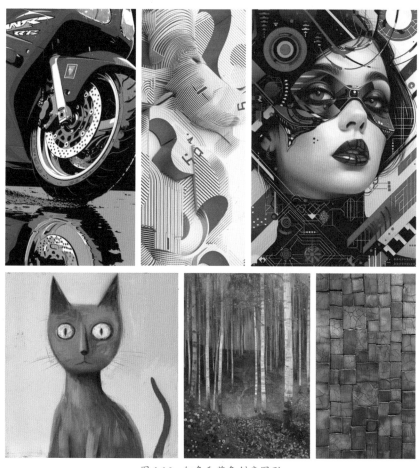

图 1.16　红色和蓝色创意图形

▶ 1.5.2　色彩搭配

色彩搭配是图形创意中的一项基本技能。和谐的色彩搭配能够营造出舒适宜人的视觉效果，而对比鲜明的色彩则能够吸引注意力，创造出动态和活力。设计师通过掌握色彩轮和色彩关系，可以创造出既有美感又有功能性的图形设计，如图 1.17 所示。

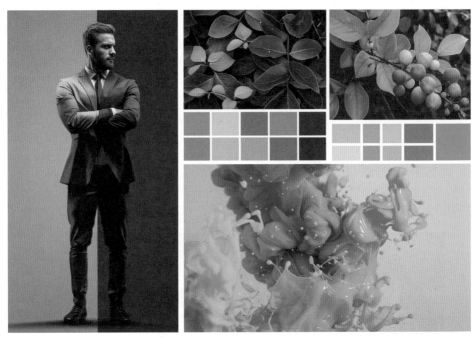

图 1.17　色彩搭配创意图形

▶▶ 1.5.3　色彩趋势

随着社会文化的变迁和科技的发展，色彩趋势也在不断变化。了解和跟踪最新的色彩趋势，对于保持图形创意的现代感和相关性至关重要。设计师需要不断学习和实验，将新兴的色彩趋势融入自己的作品中，以满足不断变化的市场需求，如图 1.18 所示。

图 1.18　不同色调的创意图形

▶▶ 1.5.4　色彩的品牌识别

在品牌识别设计中，色彩是一个不可或缺的元素。一个品牌的色彩选择能够影响消费者对品牌的认知和记忆。例如，星巴克公司的白色和绿色给人以健康和高品质生活的感觉，如图 1.19 所示，而可口可乐的红色则传递出热情和活力。通过恰当的色彩运用，设计师可以帮助企业建立起独特而一致的品牌形象。

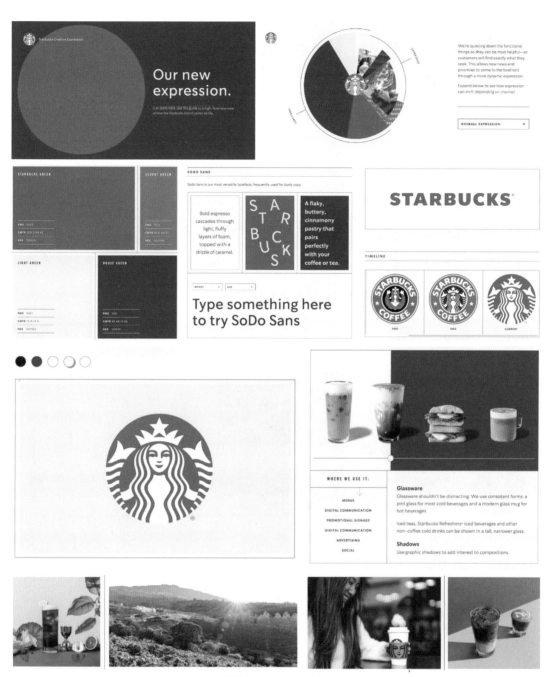

图 1.19　星巴克的创意

　　色彩在图形创意中扮演着至关重要的角色。它不仅能够激发情感，还能够传递信息，塑造品牌形象。设计师通过对色彩的深刻理解和巧妙运用，可以创造出具有深远影响的图形作品。在这个多彩的世界里，色彩的魅力正等待着每一位设计师去探索和施展。

第2章
图形创意的表现形式

图形创意的表现形式多种多样，每种都有其独特的魅力和应用场景。无论是抽象的探索，还是具象的再现，亦或是符号的简化与动态的创新，图形创意都在不断地拓展其边界，丰富着人们的视觉文化。在这个多元化的时代，图形创意将继续以其无限的创造力，激发更多的思考和对话，如图2.1所示。

2.1 图形拟人法

图形拟人法是指将人类的特质、情感或行为特征赋予动物、植物、物品或其他非人类实体的一种艺术手法。这种方法在图形创意中运用广泛，因为它能够跨越物种界限，创造出新颖的视觉语言，让观者在共鸣中产生联想，从而加深对设计主题的理解。

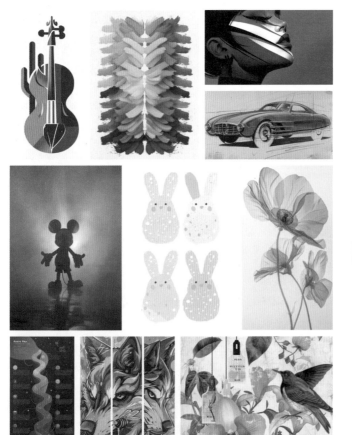

图 2.1　图形创意的表现形式

▶ 2.1.1 图形拟人法在广告设计中的应用

在广告中运用拟人法可以吸引消费者的注意力，使产品更加生动有趣。例如，将汽车描绘成有表情的角色，可以传达车辆的性能特点和品牌个性，如图 2.2 所示。

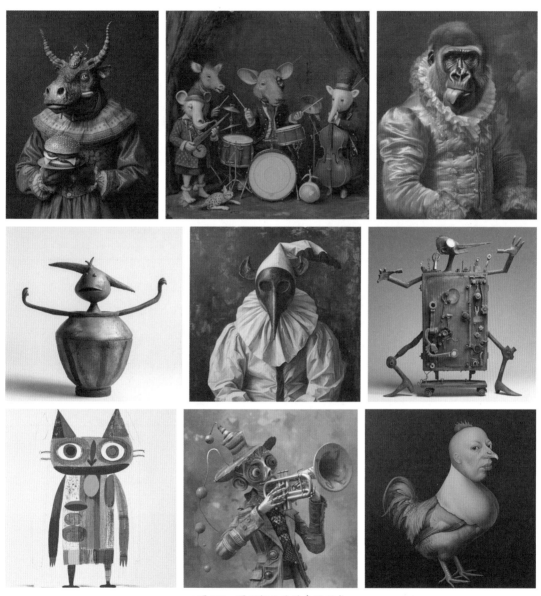

图 2.2 图形拟人法的表现形式

▶ 2.1.2 图形拟人法在插画艺术中的应用

插画师通过拟人化的技巧，给予动植物以人类的情感，创作出充满故事性的作品，让观者在欣赏的同时，感受到角色的情感世界，如图 2.3 所示。

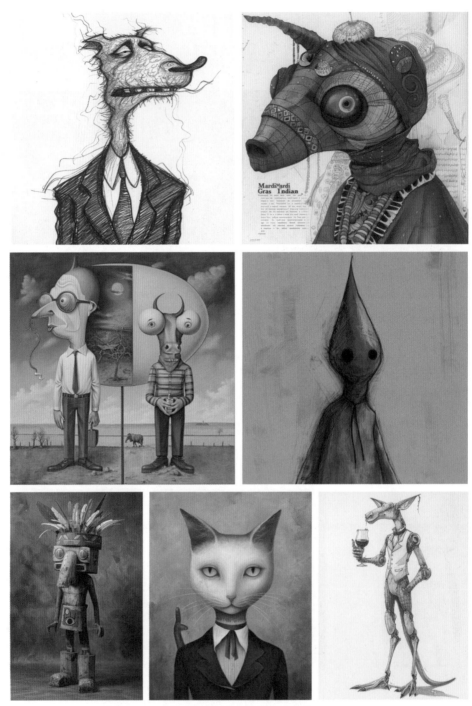

图 2.3　图形拟人法的插画表现

▶▶ 2.1.3　图形拟人法在品牌形象塑造中的应用

品牌通过拟人化的标识设计，可以更好地与消费者建立情感连接，如米其林轮胎的吉祥物就是一个典型的拟人化形象，如图 2.4 所示。

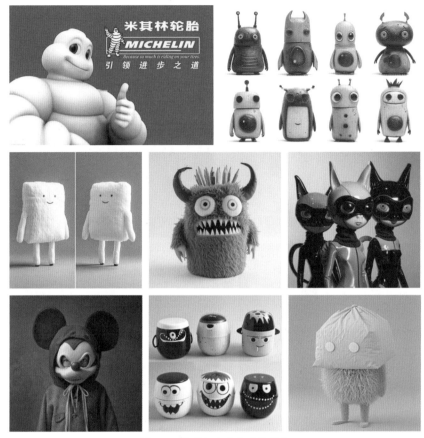

图 2.4　图形拟人法的品牌形象

▶▶ 2.1.4　拟人法的创意表现

在情感传递方面，拟人化的形象能够直接触及人心，传递出喜悦、悲伤、愤怒等复杂情感，使信息传递更为直观。在幽默效果上，通过拟人化创造的幽默场景，可以缓解紧张气氛，让人在轻松愉快的氛围中接收信息。在批判与讽刺方面，拟人法也常用于社会批判和讽刺，通过对非人类对象的拟人化处理，隐喻地表达对社会现象的看法。

▶▶ 2.1.5　拟人法的设计原则

拟人化的程度要适中，如果过于夸张，可能会适得其反，失去真实感和说服力。拟人化的元素应与设计主题保持一致，避免出现不协调的情况。设计师应不断探索新的拟人化表现形式，避免陈词滥调，保持作品的新鲜感和独创性。

2.2　图形联想法

在众多创意方法中，联想法是一种独特而强大的工具，它能够激发设计师的想象力，将看似平凡的元素转换为令人惊叹的视觉盛宴。

▶▶ 2.2.1　图形联想法的定义与原理

联想法是一种基于人类心理反应和思维模式的创意技巧。联想法依赖于人们大脑中自然形成的联想机制，即当看到一个图形或元素时，人们会不由自主地想到与之相关的事物。设计师通过有意识地利用这种机制，可以将一个概念、形状或符号与另一个看似不相关的对象联系起来，创造出新颖而有趣的图形创意，如图2.5所示。

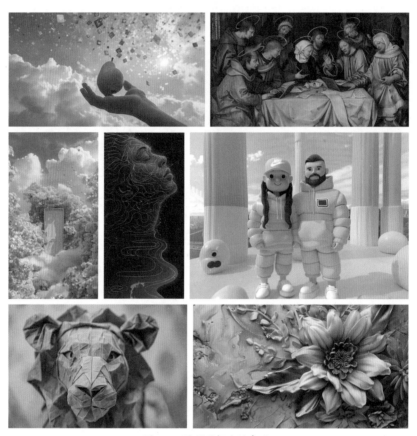

图2.5　图形联想法的表现

▶▶ 2.2.2　图形联想法的类型

联想法包括直接联想、间接联想、情感联想和概念联想。

1. 直接联想

直接联想是最直观的联想方式，例如，看到火的形状联想到热情或危险。

2. 间接联想

间接联想需要更多的思考和转换，例如，看到曲线联想到柔和的音乐旋律。

3. 情感联想

情感联想是基于情绪反应的联想，例如，将某种颜色与特定的情感体验联系起来。

4. 概念联想

概念联想涉及更深层次的思考，例如，将抽象的概念（如自由）与具体的图形（如飞鸟）相联系。图2.6所示是一些联想图。

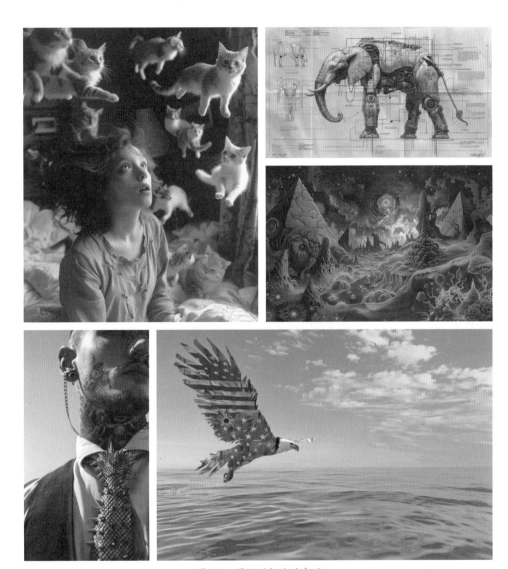

图 2.6　图形联想法的表现

▶ 2.2.3　图形联想法的应用

在图形设计中应用联想法，可以遵循以下步骤：

1. 研究与观察

深入了解目标受众的兴趣、文化背景和心理特点。

2. 思维导图

使用思维导图来探索和扩展与主题相关的各种概念和图像。

3. 创意融合

将不同的元素、概念和情感融合在一起，创造出独特的图形语言。

4. 反复试验

不断尝试和修改，直到找到最佳的联想组合。图 2.7 所示为一些优秀的图形联想法应用。

图 2.7　优秀的图形联想法应用

2.2.4　图形联想法的优势

联想法的优势在于它的开放性和多样性。联想法不仅能够帮助设计师打破传统思维的局限，还能够提供无限的可能性，让设计作品更加生动和有深度。此外，联想法还能够增强观众的参与感，因为每个人根据自己的经验和感受，可能会有不同的联想和解读。

2.3　图形对比法

图形创意中的对比法是一种强有力的视觉表达手段，它不仅能增强设计的吸引力，还能有效地传达信息和情感。作为一名设计师，理解并掌握对比法的应用，对于创作出具有创意和影响力的图形内容至关重要。通过巧妙地运用对比法，设计师和艺术家能够让视觉作品在信息的海洋中脱颖而出，与观众建立深刻的连接。

2.3.1　图形对比法的定义与作用

对比法是指在图形设计中通过色彩、形状、大小、纹理等元素的对立使用，以突出差异性，创造视觉焦点，如图 2.8 所示。这种方法可以增强视觉效果，引导观众的视线，使得设计

作品的主题和信息得以凸显。对比不仅仅是视觉上的冲击，还能够激发情感反应，使观众在心理上产生共鸣。

图 2.8　图形对比法的应用

▶▶ 2.3.2　图形的色彩对比

色彩对比是图形创意中最直观的对比方式。通过冷暖色、互补色或明暗色的对比，设计师可以创造出戏剧性的效果。例如，明亮的红色与冷静的蓝色相对比，不仅能够吸引眼球，还能够传达出激情与平静的情感对比，如图 2.9 所示。色彩对比的使用需要细致的规划，以确保信息的清晰传达，而不是混乱。

图 2.9　色彩对比的应用

2.3.3 图形形状与大小的对比

除了色彩，形状和大小的对比也是图形创意中的重要元素。例如，圆形与方形的对比、大尺寸元素与小尺寸元素的搭配，都能够创造出动态和节奏感，如图 2.10 所示。这种对比不仅增加了视觉的趣味性，还能够帮助观众区分不同的信息层次，使得主要信息更加突出。

图 2.10 图形形状与大小的对比应用

2.3.4 纹理与材质的对比

纹理的对比可以增加图形设计的触感和深度感。光滑的表面与粗糙的质地相对比，可以模拟真实世界的材料属性，从而增强设计的可信度。同时，纹理的对比也能够为平面设计增添立体感，使其更具吸引力，如图 2.11 所示。

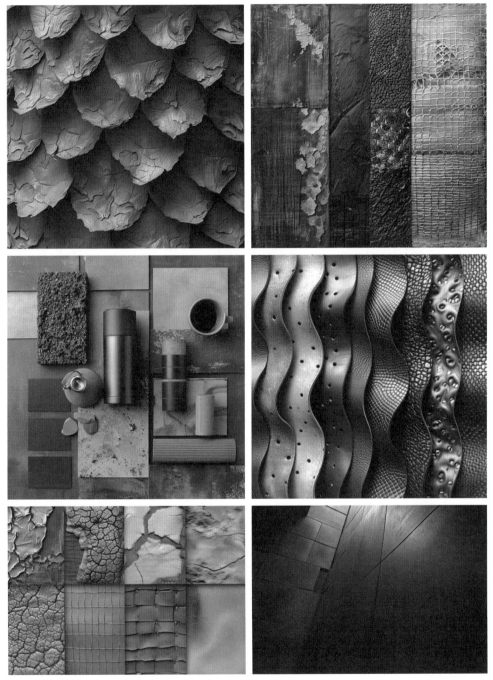

图 2.11　图形纹理与材质的对比应用

▶ 2.3.5　空间关系的对比

空间关系的对比涉及元素之间的排列和组合。通过对齐、对称、重复等手法，设计师可以在有限的空间内创造出秩序与和谐，或者故意打破这种秩序，制造出视觉张力。空间关系的对比不仅关乎美学，更是信息层次和阅读流程的体现，如图 2.12 所示。

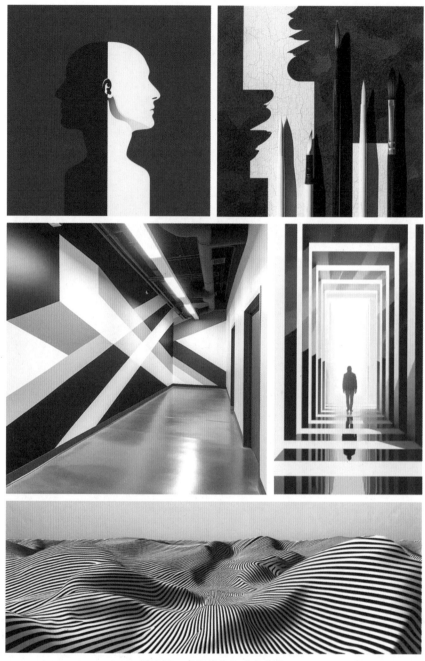

图 2.12　空间关系的对比应用

2.4　图形夸张法

　　在图形设计的世界中，夸张不仅仅是一种修辞手法，还是一种强有力的视觉语言。夸张法通过故意放大或扭曲事物的特征，创造出令人难忘的图像，从而在观众心中留下深刻的印象，如图 2.13 所示。

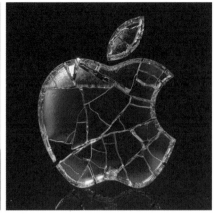

<p align="center">图 2.13　图形夸张法的应用</p>

2.4.1　图形夸张法的定义与特点

　　夸张法是一种常见的艺术表现手法。夸张法通过故意放大事物的某一特性或细节，以达到强调、讽刺或幽默的效果。在图形设计中，夸张不仅能够吸引观众的注意力，还能够强化信息的传达。夸张的特点在于它的极端性和直观性，能够迅速引起观众的情感共鸣，使得设计理念和信息更加鲜明和直接，如图 2.14 所示。

<p align="center">图 2.14　图形夸张法的应用</p>

2.4.2　夸张法在图形创意中的应用

　　图形创意中的夸张法是一种能够增强视觉效果、提升信息传递效率的重要手法。它通过放大事物的特性，创造出独特的视觉语言，让观众在惊叹中领会设计的深层含义。夸张法的成功运用，不仅能够丰富图形设计的表现力，还能够激发观众的情感共鸣，使设计作品在激烈的市场竞争中脱颖而出，如图 2.15 所示。

　　1. 强调重点

　　设计师通过夸张某一元素的大小、形状或颜色，可以有效地突出设计的重点，使观众立即注意到最关键的信息。

图 2.15　夸张法在图形创意中的应用

2. 创造幽默

适度的夸张可以产生幽默感，为设计增添趣味性，使信息传递变得更加轻松愉快。

3. 引发思考

夸张的形象往往超越现实，激发观者的想象力，引导观者进行深层次的思考。

4. 强化记忆

夸张的图形因其独特性而容易被记住，有助于提高品牌或产品的辨识度。

▶▶ 2.4.3　夸张法的设计原则

虽然夸张法在图形创意中具有广泛的应用，但在使用时也需遵循一定的原则。

1. 目的性

夸张应服务于设计的主题和目标，避免无目的的夸张导致信息的混淆。

2. 适度性

夸张的程度需要控制，过度夸张可能会引起误解或反感。

3. 创造性

夸张应富有创意和新颖性，避免陈词滥调的夸张形式。

4. 文化敏感性

在不同的文化背景下，夸张的接受度和解读可能不同，设计师需要考虑文化差异。

夸张法是图形创意中的一种强大工具，它能够以非常规的方式放大视觉表达的效果。通过巧妙运用夸张，设计师不仅能够吸引观众的目光，还能够深化信息的内涵，使设计作品更具影响力和传播力。然而，夸张法的使用需要谨慎，它要求设计师具备敏锐的观察力、丰富的想象力和深厚的文化底蕴，以确保夸张的合理性和有效性，如图 2.16 所示。

图 2.16 夸张的图形设计

2.5 图形悬念法

在视觉艺术领域，图形创意是吸引观众注意力的关键。设计师运用各种技巧来创造令人难忘的视觉作品，而悬念法则是一种能够有效激发观者好奇心和兴趣的方法。本节将探讨图形创意中悬念法的概念、应用及其对观众心理的影响。

2.5.1 图形悬念法的概念

悬念法是指在图形设计中故意留下一些信息不完全的部分，以此来吊足观众的胃口，激发他们的好奇心。这种方法通常通过隐藏关键元素、模糊细节或使用隐喻性的图像来实现。悬念的存在使得观众不得不投入更多的精力去解读和理解图形的含义，从而增加了图形的吸引力和记忆度，如图2.17所示。

图 2.17 图形悬念法的设计应用

▶▶ 2.5.2 悬念法在图形创意中的应用

图形创意中的悬念法是一种强大的视觉策略，它通过激发观众的好奇心和参与感，增强了图形的吸引力和影响力。无论是在广告设计、品牌形象塑造还是艺术作品中，悬念法都能够为观众带来独特的视觉体验和深刻的记忆印象，如图 2.18 所示。

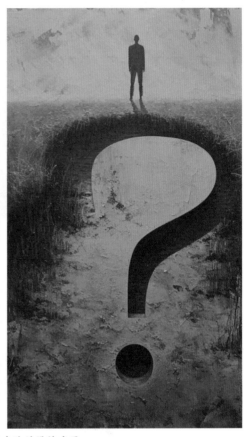

图 2.18　图形悬念法的设计应用

1. 隐藏与揭示

设计师可以通过部分遮盖或隐藏图形的关键部分，让观众只能看到局部信息。当观众的视线移动或图形与其他元素互动时，隐藏的部分逐渐揭示，从而产生惊喜和新鲜感。

2. 模糊与清晰

利用模糊效果也是一种常见的悬念手法。设计师故意让图形的某些部分保持模糊，迫使观众去猜测那些不清晰的轮廓或形状究竟是什么。随着观众的进一步观察，图形逐渐变得清晰，最终呈现出完整的信息。

3. 隐喻与象征

图形中的隐喻与象征元素也能够产生悬念。设计师通过使用具有深层含义的符号或图案，引导观众进行思考和联想。这种方法往往需要观众具备一定的文化背景知识，才能完全理解图形的内涵。

▶ 2.5.3　悬念法的心理影响

悬念法之所以有效，是因为它触动了人类的好奇心和探索欲。当观众面对一个充满悬念的图形时，他们的人脑会自然地试图填补信息的空白，这种参与感和解决问题的满足感能够极大地提升观众对图形内容的兴趣和记忆。

此外，悬念法还能够引发观众的情绪反应。当观众在解开悬念的过程中体验到惊喜、愉悦或挑战时，他们对图形的情感连接也会加深。这种情感上的投入是图形创意成功的重要标志，如图 2.19 所示。

图 2.19　观众的情绪反应受到画面的影响

2.6　图形连续系列法

设计师运用各种方法来激发创意，而连续系列法便是其中一种独特而有效的技巧。连续系列法不仅仅是一种设计手法，更是一种思考和表达的方式，能够将单一的图形元素转换为一系列充满想象力和视觉冲击力的作品，如图 2.20 所示。

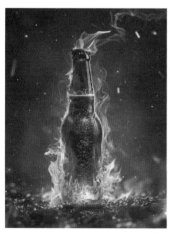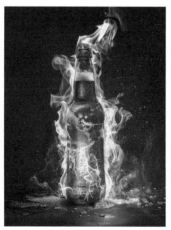

图 2.20　连续的图形创意

▶ 2.6.1　连续系列法的定义与特点

连续系列法是指在图形设计中通过变化基本元素的连续性来创造一系列相关联的图形。这种方法的核心在于"变化"与"连续性"。设计师通过对形状、颜色、大小、方向等基本元素的微妙调整，创造出一系列既统一又富有变化的图形作品，如图 2.21 所示。

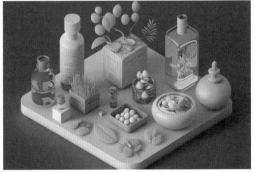

图 2.21　连续系列法的图形创意

▶▶ 2.6.2　连续系列法的应用原则

要成功运用连续系列法，设计师需要遵循以下几个原则：

（1）确定一个强有力的基础图形，这是整个系列的出发点。

（2）设定一个清晰的变量规则，如颜色的渐变、形状的扭曲或大小的递增。

（3）保持整体风格的一致性，即使在变化中也要保持系列的统一感。

（4）控制好变化的幅度，既要有足够的差异性，又不能破坏系列的连贯性，如图 2.22 所示。

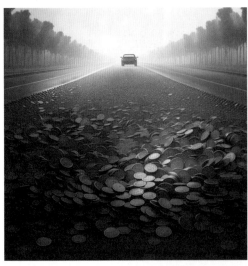
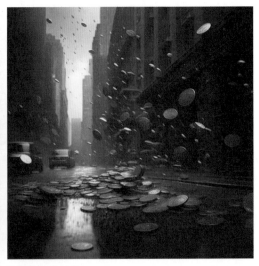

图 2.22　连续系列法的图形创意

▶▶ 2.6.3　连续系列法的创意实践

在实践中，连续系列法可以应用于多个领域，如品牌标识、广告设计、插画创作等。例如，一个品牌的标志可以通过连续系列法来展现其多元化的产品线；在广告设计中，通过连续变化的图形可以吸引观众的注意力，传递出产品的变化或进化信息；在插画创作中，连续系列法可以用来讲述一个故事或者展现一个过程，如图 2.23 所示。

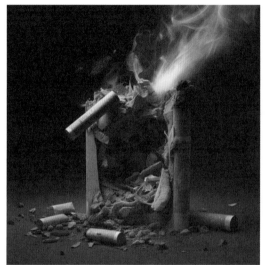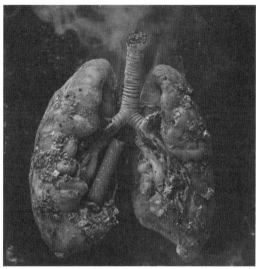

图 2.23　连续系列法的图形创意应用

第3章
图形创意的艺术原则

　　图形创意的艺术原则也被称为"审美法则"，是所有设计学科共同研究的课题。在日常生活中，美是每个人都追求的精神享受。当接触任何具有存在价值的事物时，这种共识源于人们长期的生产与生活实践积累，其基础就是客观存在的美的形式法则，即所谓的"形式美法则"。在人们的视觉经验中，高大的杉树、耸立的摩天大楼、巍峨的山峰等结构轮廓都是由高耸的垂直线构成的，因此，垂直线在视觉上给人以上升、雄伟、庄严的感觉。而水平线则让人联想到地平线、辽阔的平原、平静的大海等，从而产生开阔、平缓、宁静的感受……这些基于生活经验的共识使人们逐步揭示了形式美的基本原则。图 3.1 和图 3.2 所示为一些符合设计法则的图形创意作品。

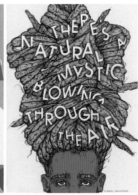

图 3.1　符合设计法则的图形创意作品

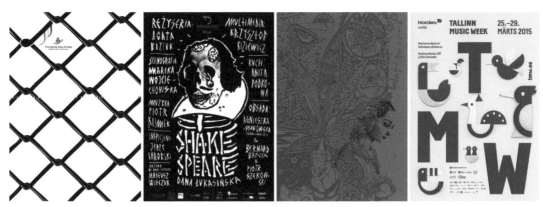

图 3.2　符合设计法则的图形创意作品

3.1 图形的平衡法则

自然界中，平衡对称的形式无处不在，如鸟类的双翼、植物的叶片等。因此，对称形态在视觉上给人一种自然、稳定、均匀、协调、整齐、典雅、庄重和完美的朴素美感，这与人们的视觉习惯相符。在平面构图中，对称可以分为点对称和轴对称两种类型。

假设在某一图形的中心画一条直线，将图形分成两个相等的部分，如果这两部分的形状完全相同，那么这个图形就是轴对称图形，这条直线被称为对称轴。另一方面，如果存在一个中心点，以该点为中心通过旋转可以得到相同的图形，这样的图形被称为点对称图形。点对称又可以细分为几种类型，包括向心的"径向对称"、离心的"放射对称"、旋转式的"旋转对称"、逆向组合的"逆对称"及自圆心逐层扩大的"同心圆对称"等。在平面构图中使用对称法则时，应避免由于过度的绝对对称而产生的单调和呆板感。有时，在整体对称的结构中加入一些不对称的元素，可以增加构图版面的生动性和美感，从而避免单调和呆板。图 3.3 ～图 3.12 所示为一些符合平衡设计法则的作品。

图 3.3　摄影中的对称平衡

图 3.4　建筑中的对称平衡

图 3.5　海报设计中的构图平衡

图 3.6　海报设计中的构图平衡

图 3.7　海报中的对称平衡

图 3.8　对称平衡

图 3.9　冷暖色调平衡

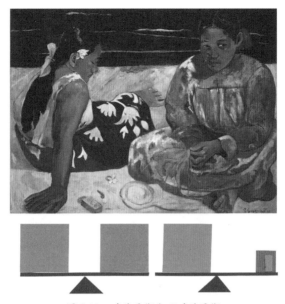

图 3.10　对称平衡和不对称平衡

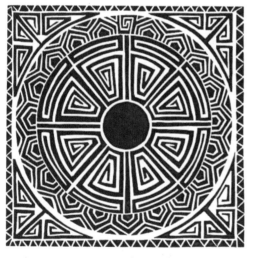

图 3.11　图案上的平衡

图 3.12　雕塑上的平衡

3.2 图形的律动法则

　　律动即节奏和韵律，指的是在运动过程中有序的连续性。构成节奏的两个关键要素是时间关系（即运动的持续性）和力度关系（即强弱的变化）。将运动中的这种规律性的强弱变化组合并进行重复，便形成了节奏。自然和生活中都存在着节奏。正如普列汉诺夫所言，对所有的原始民族来说，节奏具有极其重要的意义。原始人类感知和欣赏节奏的能力是在劳动过程中形成和提升的。自然界中也存在节奏，如季节的更迭。节奏感不仅存在于音乐中，体现为长短音、强弱音的循环，也存在于绘画、建筑、书法等艺术形式中。例如，梁思成分析了建筑中柱

窗排列所表现出的节奏感。在节奏的基础上，融入特定情调的色彩就形成了韵律。韵律能够更加丰富地激发人的情趣，满足人的精神享受需求。图 3.13 ～图 3.21 所示为一些符合律动设计法则的作品。

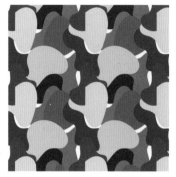

图 3.13　律动在色块上的运用

图 3.14　律动在大自然中产生

图 3.15　律动在古希腊建筑上的运用

图 3.16　富有节奏的色调

图 3.17　红黄绿的节奏性变化

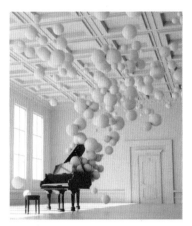

图 3.18　如果我们可以看见音乐，它可能是这样子的

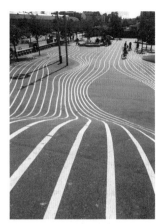

图 3.19　有动感的线条

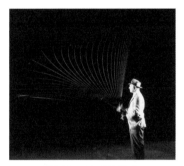

图 3.20　活动的线条

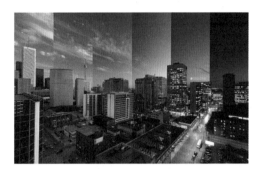

图 3.21　日出日落是一天的韵律

3.3　图形的多样性与统一法则

多样性是形式美法则中的一种高级形态，又称多样统一。这一概念涵盖了从简单的一致性、对称平衡到多样化的统一，其过程可以比喻为"一生二、二生三、三生万物"。多样统一映射了生活和自然界中的对立统一的规律，整个宇宙便是一个和谐的、多样统一的全体。多样统一反映了客观事物内在的固有特性。图 3.22 ～图 3.30 所示为一些符合多样性与统一设计法则的作品。

图 3.22　各种各样的线条

图 3.23　各种各样的颜色

图 3.24 各种各样的拼贴形状

图 3.25 线条的统一

图 3.26 各种各样的事件

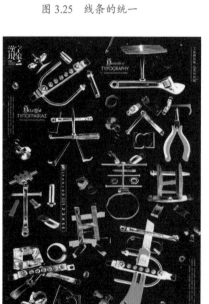

图 3.27 装饰风格的多样性与统一

图 3.28 人物造型的多样性与色调的统一

图 3.29　各种各样的面孔

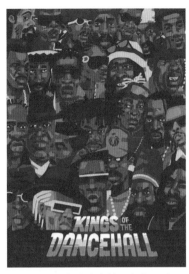

图 3.30　人物造型的多样性与色调的统一

　　在艺术创作中，没有一种适合一切内容的固定不变的形式法则。对形式美的法则的运用也是这样，要根据作品的具体内容灵活运用。

3.4　图形的比例法则

　　比例指的是部分与部分或部分与整体之间的数量关系，体现了一种精确的比率概念。在长期的生产和生活实践中，人们一直在应用比例关系，并以人体自身的尺寸作为参照标准，根据活动的便利性总结出各种尺度标准，这些标准被应用于服装、食物、住宅和交通工具的制造中。例如，古希腊时期发现的黄金比例 1∶1.618，至今被认为是全球通用的美学标准，它与人眼视野的宽高比相吻合。适当的比例能够产生和谐美感，是形式美法则中的一个关键要素。在平面构图中，美的比例是决定所有视觉单元大小，以及它们之间编排组合方式的一个重要因素。图 3.31 ～图 3.43 所示为一些符合比例设计法则的作品。

图 3.31　纸的比例

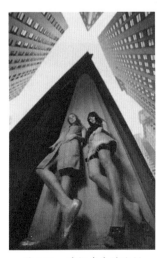

图 3.32　透视产生的比例

图 3.33 比例空间

图 3.34 叠加和尺寸比例

图 3.35 线条比例透视

图 3.36 空间比例透视

图 3.37 2D 空间模拟

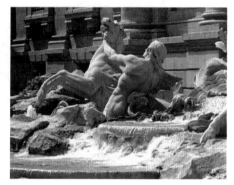

图 3.38 3D 空间雕塑

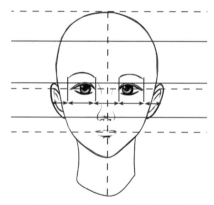

图 3.39 正常人的面部五官比例

改变物体的大小比例，可以改变人们对事物的看法，正确的比例适用于写实图像，非正常的比例适用于卡通画或想象画。

当我们在运用比例时，会估算和思考物体的体积，这是一个数学问题，首先要在脑海里不断地衡量物体的大小、形状、质量、质量和体积的关系。

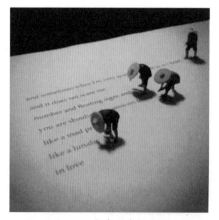

图 3.40 想象画中的比例

图 3.41 微缩模型摄影中的比例

图 3.42　趣味摄影

图 3.43　微缩仿真模型

3.5　图形的联想法则

　　图形创意的画面透过视觉传达引发联想，营造出某种意境。联想是思维的拓展，它可以从一个事物扩展到另一个事物。以色彩为例：红色通常让人联想到温暖、热情和喜庆；绿色则容易让人想到大自然、生命和春天，从而唤起平静、生机勃勃和春意盎然的感觉。不同的视觉形象及其构成要素都能够激发独特的联想和意境。由此产生的图形象征意义，作为视觉语义的一种表达方式，被广泛运用于图形创意设计中。图 3.44 ～图 3.47 所示为一些符合联想设计法则的作品。

图 3.44　水果和动物的联想组合

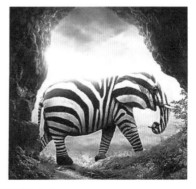

大象　　　　斑马

图 3.45　动物之间的联想组合

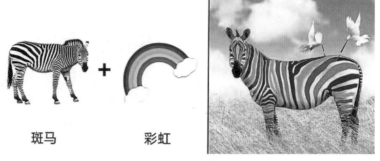

图 3.46　动物和颜色之间的联想组合

图 3.47　装饰纹样的联想

3.6 图形的对比和强调法则

对比和强调是两种至关重要的表现手法，它们如同艺术家手中的魔法棒，能够将平凡的画面变得生动而有趣，让观者在一瞬间捕捉到作品的灵魂。图 3.48～图 3.57 所示为一些符合对比和强调设计法则的作品。

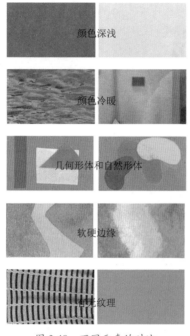

颜色深浅

颜色冷暖

几何形体和自然形体

软硬边缘

有无纹理

图 3.48 不同元素的对比

图 3.49 软硬边缘的对比

图 3.50 颜色浓淡的对比

图 3.51 在艺术创作中使用各种元素进行强调

图 3.52 画面的最佳位置在交叉点附近

图 3.53 自然界中的颜色强调

对比又称对照，是一种将反差极大的视觉元素巧妙组合的技巧。对比能够在保持整体统一的同时，让人感受到一种鲜明且强烈的视觉冲击。对比的魔力在于能够让主题更加突出，使视觉效果更加活跃。这种效果是通过一系列对立因素的巧妙运用来实现的，包括色彩的明暗、冷暖对比，饱和度的差异，色相的对比，形状的大小、粗细、长短、曲直等，以及方向、数量、排列、位置等多维度的对立。这些对比关系体现了哲学上矛盾统一的世界观，即在对立中寻求和谐，在差异中展现统一。

现代设计领域中，对比法则的应用极为广泛。无论是平面广告设计、室内装潢，还是时尚搭配，对比都能够带来意想不到的视觉效果。设计师通过对比手法，引导观众的视线，突出重

点，从而传递出更明确的信息和情感。例如，在一张海报设计中，设计师可能会使用鲜艳的色彩对比来吸引注意力，或是通过大小不一的文字排版来强化信息层次。

图 3.54 颜色强调

图 3.55 建筑设计中的形状强调

图 3.56 焦点强调

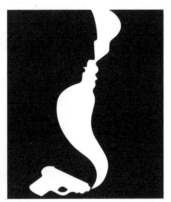

图 3.57 正负空间对比

强调则是艺术家在作品中对某一特定物体或区域进行重点处理的手法。强调的目的是吸引人们的视线，使这个突出的物体或区域成为作品的重点或意趣中心。强调可以通过多种方式实现，如使用明亮的色彩、夸张的形状、独特的纹理或与众不同的布局。在一幅画作中，艺术家可能会通过加强对光影的处理来强调主体，或是通过细节的精细描绘来吸引观众的目光。

对比与强调虽然是两个不同的概念，但它们在实际应用中往往是相辅相成的。一个成功的视觉作品往往同时运用了对比和强调的手法，以达到最佳的视觉效果。通过对比，艺术家创造了视觉上的张力和节奏；通过强调，艺术家则引导观众进入作品的深层意境。

在创造形式美的作品中，需要深入理解和掌握不同形式美的法则，明确想要达到的形式效果。形式美的法则是多样的，包括对称、平衡、节奏、比例等，每种法则都有其特定的表现功能和审美意义。例如，对称可以给人带来稳定、和谐的感觉，而节奏则可以增强作品的动态感。

在选择适用的形式美法则时，需要根据作品的主题和内容，以及想要表达的情感和信息来选择。例如，如果想要表达一种安静和平和的感觉，那么可能会选择使用对称和平衡的法则；如果想要表达一种动感和活力，那么可能会选择使用节奏和比例的法则。

形式美的法则并不是固定不变的，它会随着美的事物的发展而发展。因此，在创造形式美的过程中，既要遵循形式美的法则，又不能犯教条主义的错误，生搬硬套某一种形式美法则。应根据内容的不同，灵活运用形式美法则，在形式美中体现创造性特点。

第4章
图形的要素

在日常所见的图形创意设计作品中，无论形象多么复杂，都是基于点、线、面等基本元素构建而成的。通过将具象或抽象的点、线、面按照美学原则和一定的秩序进行分解与组合，可以创作出新颖的视觉传达效果。点、线、面不仅是各种艺术形式中的基础要素，而且与生活中的实体有着紧密的联系。接下来，深入了解点、线、面之间的关系和表现规律。图4.1～图4.5所示是以点、线、面结合的优秀海报设计。

图 4.1　不同的线

图 4.2　点和线结合

图 4.3　不同的点

图 4.4　点和面结合

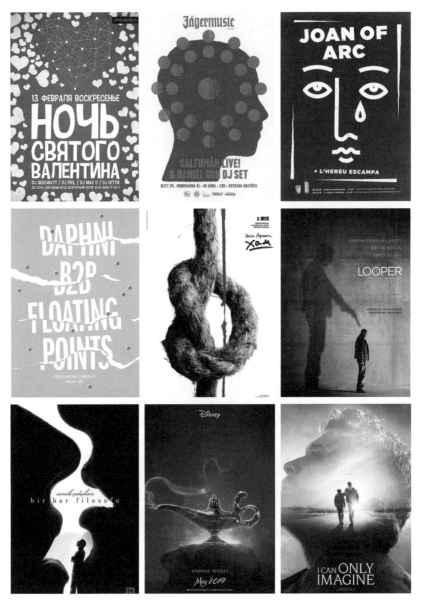

图 4.5　点、线、面在海报中的应用

4.1　点

在图形设计中，点是最基础的造型元素，也是最小的元素，构成了所有形态的根本。点的大小是相对的，它由画面中的其他元素通过对比来决定。在画面中，点起到了装饰和丰富效果的作用，同时也有助于营造氛围。作为视觉元素之一，点在版面空间中具有引起视觉张力的特性。当版面空间仅包含一个点时，这个点会因为其显著性而产生集中力，吸引观众的视线聚焦于该点。点的紧张感和视觉张力在心理上给人们一种向外扩张的感觉。点在版面空间中的位置、数量和大小的差异，会给人带来不同的视觉和心理体验，如图 4.6 所示。

<div align="center">图 4.6　点元素的视觉张力</div>

　　点是版面设计中最基本的元素，具有凝聚观众视线的能力。单一的点可以轻易地集中视觉注意力，起到吸引视线和强调特定元素的效果。相反，多个点的丰富变化和组合会促使视线在它们之间往返跳跃，从而增强视觉张力，并能在视觉上形成线或面的效应。图 4.7 和图 4.8 所示为点元素产生线和面的效果。

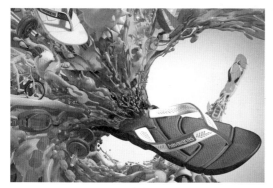

<div align="center">图 4.7　点元素产生线的效果　　　　　　　　图 4.8　点元素产生面的效果</div>

▶▶ 4.1.1　点的概念

　　从几何学的角度来看，点是没有大小的，它只存在于位置上。然而，在造型艺术中，点不仅有大小，还具有面积和形状。在视觉艺术中，我们所感知到的点是一个相对的概念，它是相对于线和面来说的。例如，一扇窗户在我们眼前呈现为一个面，但从一栋高楼的角度看，它可能就是一个点。同样，如果将高楼置于整个城市的广阔背景之下观察，它也仅是众多点中的一个。因此，相对而言，较大的形状会被视为面，较小的则被看作点；细长的形状容易被理解为线，而宽阔的形状则更容易被认为是面。图 4.9 ～图 4.11 所示为点在画面中的作用。

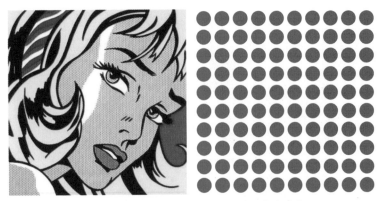

图 4.9　由点构成的画面，放大后是一个个圆点

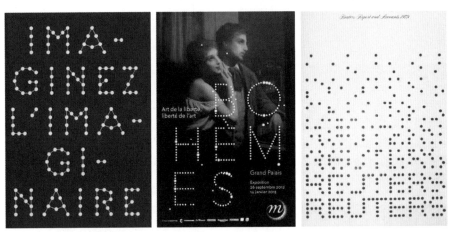

图 4.10　点可以连成线，也可以叠加成渐变色

图 4.11　整个画面缩小后也可以成为一个点

▶▶ 4.1.2　点的分类

　　点作为基本的视觉元素，其形态种类众多，大致可以分为抽象形态和具象形态两大类。抽象形态通常指的是几何形状和自由形状；具象形态是指那些能够代表我们所看到的人物、物体、自然景观等的图形。

　　不同形状的点能激发人们不同的视觉心理感受。例如，圆形的点常常给人以活泼、跳跃、灵动的感觉；方形的点则给人以庄重、稳定、阳刚之气的感受；三角形或菱形的点可能传达出

尖锐、冲突、速度和科技感；而弯曲的点则常带有柔美、流畅和动感韵律的感觉。图 4.12 和图 4.13 所示为点的抽象和具象形式。

图 4.12　抽象的点设计

图 4.13　具象的点设计

▶▶ 4.1.3　点的表现方法与表现效果

使用不同的工具或在不同种类的纸张上作画，绘制出的点效果会有所不同。即使是相同的工具，采用不同的绘画技巧同样会产生不同风格的点效果。通常情况下，点的面积越小，给人的点感觉越明显；反之，当点覆盖的面积较大时，则会给人一种面的感觉。然而，视觉上，较小的点的存在感通常也较弱。

点的视觉形象既可以是实体的，也可以是虚拟的；可以是正形，也可以是负形，每种表现形式都有其独特的视觉效果。当点的轮廓简洁且清晰时，它的视觉效果显得强而有力。相反，

如果边缘模糊或者点是中空的，那么它的效果就显得较为微弱。

当大小相似的点置于同一平面上时，可能会产生空间距离上的错觉，较大的点看起来似乎更接近观察者，而较小的点则给人一种后退的感觉。这种现象就是我们常说的"近大远小"的视觉效应。图4.14～图4.16所示为点的表现效果。

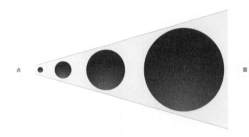

图4.14　点变大就成了面

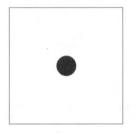

图4.15　点在不同的空间中的感受也不同

图4.16　点的大小不同，在相同空间中的感受不同

1. 标识设计中的点元素

标识设计中点的运用主要可以体现在两个层面：有序排列的点和无序排列的点。在未来的标识设计实践中，可以探索将传统图案与抽象的点元素相结合的方法，以此创造出更多优质且具有本土文化特色的标识设计作品，如图4.17和图4.18所示。

图4.17　手和圆点组成的树木标识

图4.18　圆点组成的数字8标识

在图形设计领域，点是所有形态构成的基础。在几何学的定义中，点仅具有位置属性，不具备方向性或连接性。然而，在形态学的视角下，点不仅包括大小、形状、色彩和肌理等造型

元素，其外形也不仅限于圆形，还可以是正方形、三角形、矩形及各种不规则形状。此外，点还可以表现为文字、阿拉伯数字、英文字母或具象图案等。重要的是，无论其面积大小如何变化，都必须保持点的本质特征。

虽然点元素在人类远古时期的手工制品表面装饰中已被广泛应用，但在当代，设计师们仍然利用点的多样性和排列组合的无限可能，不断创造出充满艺术魅力的设计作品，展现了点这一基本元素的持久吸引力和创新潜能，如图 4.19 和图 4.20 所示。

图 4.19　圆点组成的渐变标识　　　　　图 4.20　圆点组成的叠加标识

2. 版面设计中的点元素

在版式设计中，点元素的运用极具灵活性和变化性。不同的组合方式、大小和数量都可以创造出多样的视觉效果。当大量点元素通过疏密有致的混合排列，采用聚集或分散的方法构成布局时，这种编排被称为密集型编排。相对地，当使用剪切和分解的手法来打破整体形状，从而形成新的构图效果时，这种编排被称为分散型编排，如图 4.21 ～图 4.24 所示。

图 4.21　点的不同造型　　　　　图 4.22　点的叠加应用

图 4.23　点的平均分配

图 4.24　点的空间应用

3. 点在设计中无处不在

点作为图形设计中的基本元素，在作品中无处不在。在有限的版面空间中，点可以用来点缀和装饰画面，增添细节之美。在版式的创作过程中，通过巧妙地安排大量的点元素，并以有序的方式排列组合这些点，可以形成密集的布局模式。这种排列不仅能够展现出视觉上的平衡感，还能营造出层次分明的视觉效果，给观者带来节奏感的心理体验，如图 4.25 ～图 4.30所示。

图 4.25　密集点应用（1）

图 4.26　密集点应用（2）

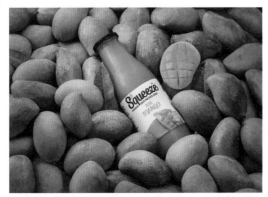

图 4.27　聚焦点应用

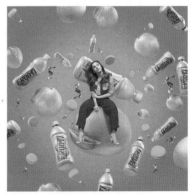

图 4.28　分散点应用

图 4.29　自由点应用

图 4.30　点和面的应用

4.2 线

　　线是一种几何元素，具有位置、方向和长度，可以被视为点在移动后所形成的轨迹。与点主要强调其位置和聚集效果不同，线的特性在于它的方向性和外形轮廓。线在画面中的作用如图 4.31 和图 4.32 所示。

图 4.31　线的构成

图 4.32　线可以指引方向

▶▶ 4.2.1　线的概念

　　点在移动过程中形成了线。根据几何学的定义，线是没有粗细的，只有长度、方向和形状。然而，在视觉艺术表现中，情况有所不同。可以将各种相对细长且不倾向于形成面或点的形态视为线形。在视觉艺术中，线的形态和其所产生的效果是极为丰富和多样的，如图4.33 ～图 4.35 所示。

图 4.33　线组成的文字

图 4.34　线组成的文字

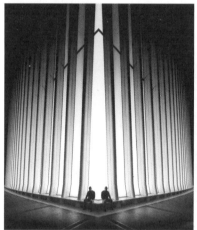
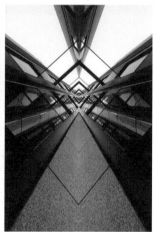

图 4.35　光影构成的透视线

▶▶ 4.2.2　线的分类

线在图形设计中可以根据其形态被分类为规则形和不规则形，后者也被称作自由形态。基于形状的不同，线条可以划分为直线和曲线两大类。直线类中包括折线这样的分段直线形态，而曲线则涵盖了弧线及各种不规则的自由曲线。

直线的形态相对简洁明了，而曲线的世界则更为丰富多彩。不同的曲线能够展现出截然不同的视觉效果和情感表达，设计师在使用曲线时需要特别注意它们之间意向的细微差别，如图 4.36 ～图 4.43 所示。

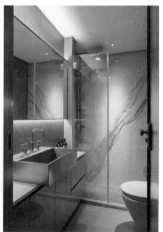

图 4.36　曲线让人心情愉悦　　　图 4.37　直线让人心情敞亮

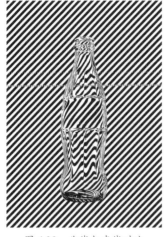

图 4.38　曲线与直线对比

图 4.39　密集点形成的线

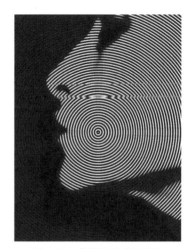

图 4.40　密集线形成的图案

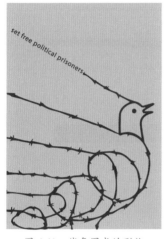

图 4.41　线条围成的形状

图 4.42　线条疏密形成空间

图 4.43　线条变化形成情节

▶▶ 4.2.3　线的表现方法及效果

　　线作为图形设计中的一个基本元素，其表现方法多样。使用工具绘制的线条通常给人以精确和规整的感觉，而徒手绘制的线条则显得自由、灵活且充满变化。不同工具绘制的线条具有不同的视觉效果，即使是同一工具，不同的使用方法也能创造出截然不同的线条效果。因此，设计师需要熟悉各种工具的表现效果，勇于尝试新的绘制方法，并能灵活应用于创作之中。

　　在绘画、雕刻、设计等造型艺术领域，线条是一个普遍而重要的构成要素，尤其在抽象艺术作品中，线条的作用尤为关键。线条是物体抽象化表现的有力手段，即使脱离了具体的形状，线条本身也具备强大的表现力。设计师必须理解并体会线条的内在意向，才能在设计中恰当地运用它们。

　　线条的内在含义源自其自身的形态特征，这不是人为可以简单附加的，而是需要通过深刻的感受去理解。观察时不应带有预设的观念，而应倾听内心的感受。一般来说，直线显得简单直接，曲线则柔和婉转；粗线显得厚重有力，细线则显得轻薄柔弱。然而，线条的含义远不止于此。例如，用工具绘制的曲线与徒手绘制的曲线，其感觉就有很大的不同。

此外，形与形之间的相互接触或分离也能产生线的感觉。即便不直接绘制线条，也可以通过形状之间的互动间接创造出线的视觉效果。这种并非实际绘制出的线，虽然不是实体性的图形，但在我们的视觉中却有着不亚于实体线的表现力。将这种非实体却真实存在的线称为"消极的线"。在设计过程中，应该认真对待这种线条的表现作用，并有意识地创造和应用这种视觉效果，如图4.44～图4.56所示。

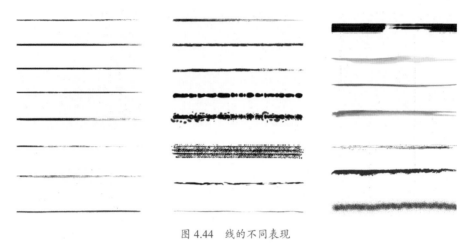

图 4.44　线的不同表现

图 4.45　连续点变成线条

图 4.46　线的形态可产生柔美或刚硬

图 4.47　线可以引导视觉方向

图 4.48　线的粗细可产生远近关系

图 4.49　线可以用于版面内容分割

图 4.50　线在产品广告中的应用

图 4.51　横线代表安定、平静和寂静

图 4.52　竖线代表严肃、庄重和高耸

图 4.53　斜线代表运动和活力

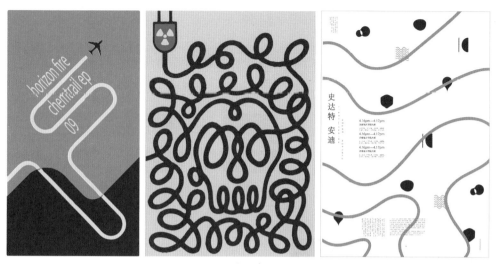

图 4.54 曲线代表流动和张力

（a）细线代表敏锐和秀气 （b）粗线代表尺寸和力度

图 4.55 细线与粗线的作用

（a）长线代表顺畅和流利 （b）短线代表节奏和急促

图 4.56 长线与短线的作用

4.3 面

　　画面上的"面"是指面积较大的块形，是相对于面积较小的点而言的，这是宏观和微观的概念，如图4.57～图4.61所示。

直面　　　　　　　斜面　　　　　　几何曲面　　　　　自由曲面　　　　　随机面

图 4.57　面的种类

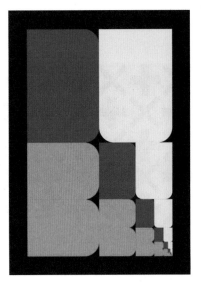

图 4.58　平直的面

图 4.59　几何曲面

图 4.60　自由曲面

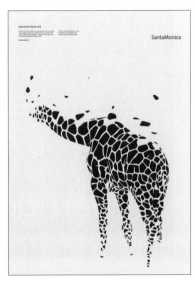

图 4.61　随机面

▶ 4.3.1　面的分类

　　面在图形设计中可以从外轮廓和填充效果两个维度进行分类。从外轮廓的角度来看，面可以分为抽象形态和具象形态。

　　抽象形态的面进一步分为几何形面和自由形面。几何形面以理性、简洁和有序为特征，它们通常基于数学原理和规则形状构建。自由形面表现为随意、多变并充满生命力，常常是手绘或更自由的创作形式。

　　具象形态的面涉及对人物、物体、自然景观等现实世界中的图像表现。这类面的表现效果会根据其具体外形而有所不同，可以是对现实对象的直接描绘，也可以是经过艺术加工的图像。

　　无论是抽象还是具象的形态，面的外轮廓都是定义其视觉特性的关键因素，而填充效果（如实色填充、渐变、纹理等）则进一步丰富了面的视觉表达。设计师通过这些元素的组合，可以创造出具有特定情感和信息传递功能的图形设计作品，如图 4.62 ～图 4.65 所示。

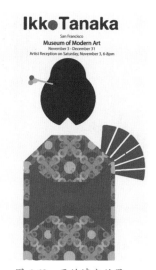

图 4.62　面的填充效果

图 4.63　面的外轮廓效果

图 4.64　抽象面

图 4.65　具象面

面，在图形设计中可以从其内部填充效果分为实面和虚面两种类型。实面是指由颜色填充的平面形状，它们给人一种充实的体量感，显得坚实和稳定。几何形状的实面具有整齐饱满的特点，给人以明确而有力的视觉印象。

虚面则表现为多种形式，包括由封闭线条形成的中空形状、开放线条构成的线群形状，以及点的聚集形成的形状等。对于由封闭线条形成的虚面而言，线条越细，面的视觉效果就越显得淡薄；相反，线条越粗，面的感觉就越强烈。开放线条群集所形成的面形和点聚集而成的面形通常给人的感觉较为薄弱，体量感不重，带有某种不确定性。

设计师通过理解和应用实面与虚面的特性，可以创造出具有丰富视觉层次和情感表达的作品，如图 4.66～图 4.69 所示。

图 4.66　实面

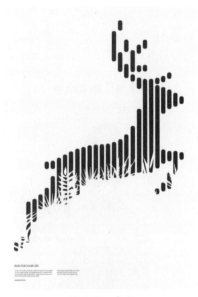

图 4.67　虚面

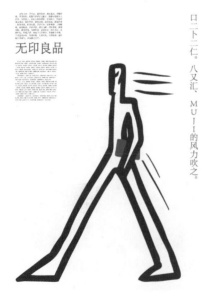

图 4.68　封闭线轮廓面

图 4.69　开放线轮廓面

▶▶▶ 4.3.2 面的表现效果

面，在图形设计中，同样拥有丰富的表情和特征。这些表情主要受到面形轮廓和内部质感的影响。轮廓对于面的表情起着决定性作用，这与线所传达的意象紧密相关。例如，直线型轮廓展现出的是一种庄重、严肃和有力的视觉效果；几何曲线型轮廓则给人以饱满、圆润和张力的感觉；而自由曲线型轮廓则显得柔和、随性且富有变化。

面的内部质感，也是表现意象的重要方面，这通常由模仿的肌理效果所决定。不同的质感可以传达出柔软、粗糙、坚硬、细腻、光滑或蓬松等不同的触感和视觉感受。设计师通过对面形轮廓和内部质感的巧妙运用，可以创造出具有特定情感和意象的视觉作品，如图 4.70 ～图 4.76 所示。

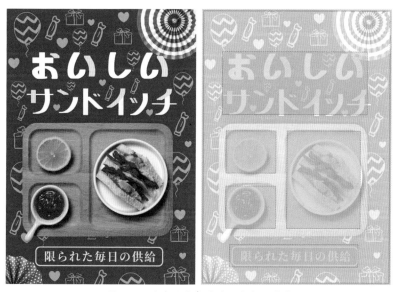

图 4.70 平直面代表稳重、安定和秩序

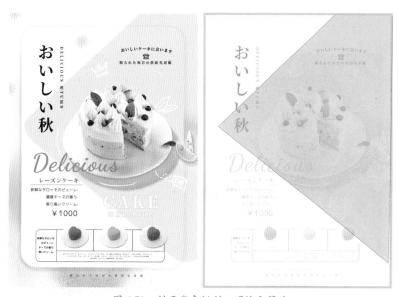

图 4.71 斜面代表锐利、明快和简洁

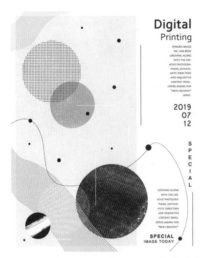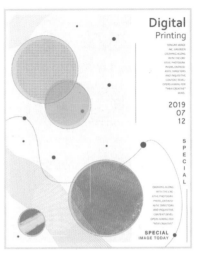

图 4.72　几何曲面代表完美、对称和亲近

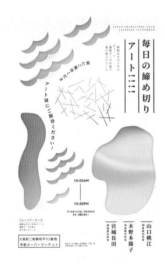

图 4.73　自由曲面代表柔软、活泼和个性

图 4.74　随机曲面代表偶然、自然和未知

图 4.75　面和点也可以相互转换

图 4.76　面和线也可以相互转换

点、线、面在图形设计中是基本的元素，它们之间可以相互转换。扩大点的范围可以变成面，将面缩小则可能转换为点；线如果延展至一定宽度，就可以表现为面，而缩短到一定程度则可能被视为点。多个点聚集在一起可以形成线或者集合成面；一组密集的线也可以给人以面的感觉。在较大的面形旁边，一个小面形在视觉上可能会退化成一个点。因此，在设计中应该注意点、线、面之间的相对性和它们在构图中的对比效果，利用它们互相转换的特性来创造有趣的视觉效果。

点与点之间存在一种视觉上的吸引力，距离较近的点之间的引力会显得更强。当有两个大小不同的点时，较小的点似乎会被较大的点吸引。通过有规律地排列点，可以营造出线的感觉，甚至可能产生一定的方向性。

通过巧妙地排列点和线，可以表现出立体感和凹凸变化。现代印刷技术就是利用无数点的聚集来构成图像的，如果放大印刷品的影像，可以清晰地看到其中密布的点。点的密集程度不同，会造成颜色浓度的差异：点越密集，颜色看起来就越深；点越稀疏，颜色越显得越淡。

在图形设计中，单纯从形态的角度进行分类，可以归纳为点形、线形和面形的设计。这些元素之间的归属和对比关系决定了它们在设计中的转换和相互作用。

第5章
图形之间的关系

5.1 形与空间的关系

在自然界中，人们通常将具有独特视觉特征的物体称为形象。每个形象的存在都占据一定的空间。形象在空间中的定位及其与其他物体的空间关系构成了它在视觉空间中的表现形式。在平面设计领域，所感知到的空间实际上是一种视觉上的模拟；它是通过平面内的图形元素组合产生的，从而给人带来不同的视觉空间感受。这种效果其实是一种视觉错觉，其本质仍旧是二维平面的。

5.1.1 正负形

正负形又称鲁宾反转图形，指的是正形与负形的轮廓相互借用、相互适应，通过虚实转换巧妙结合为一体的图形。在这种设计中，正形和负形彼此以对方的边缘为轮廓，它们相互依存、相互连接、相互制约，并且相互显隐，使得图案和背景呈现出一种特殊的组合形式。这种设计手法使得图形具有双重意象，体现了不同意义的图底关系。在这类图形中，黑色部分被称为"正形"（又称"图案"），而白色部分被称为"负形"（又称"背景"）。

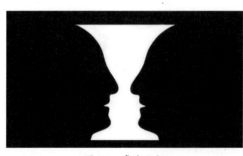

图 5.1 鲁宾之杯

设计史上最著名的正负形表现就是"鲁宾之杯"，如图 5.1 所示。这一图形最早于 1915 年被命名，并以设计师鲁宾（Rnbin）的名字来命名，因此也被称为鲁宾反转图形。在这一图形设计中，首先映入眼帘的是画面中的白色杯子形状。然而，当我们的视线集中在黑色的负形上时，又能够辨识出两个人的脸形。设计师利用了图底互换的原理，使得图形设计更加丰富和完美，如图 5.2 所示。

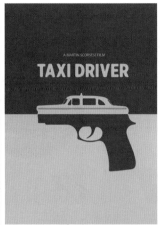
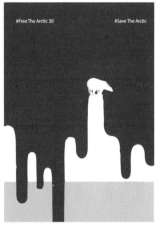
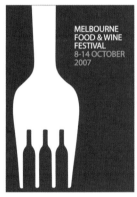
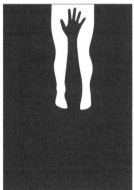
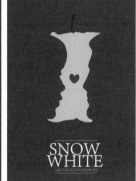
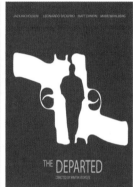

图 5.2　正负形

▶ 5.1.2　图底反转

　　在图形设计中，要有效地利用"图案"与"背景"之间的关系，强调重点，突出主体图形，这要求设计师更加深入地理解图案和背景之间的相互关系及其各自的特征对比，掌握那些容易构成图形的要素，如图 5.3 和图 5.4 所示。

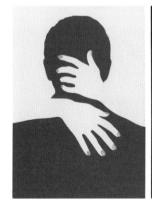
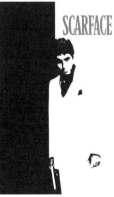
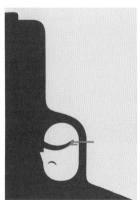
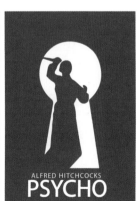

图 5.3　图底反转

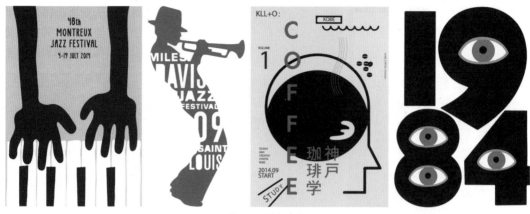

图 5.4 形与空间

总之，正确利用好图与底的关系，掌握好图形的形状和突出条件，在平面设计运用中非常重要。理解了这些原理，并根据设计主题和内容不同灵活运用，能够创作出更多的优秀作品。

▶▶ 5.1.3 图与空间的应用

在图形设计中，无论是创作招贴、书籍、杂志、包装、直邮广告（DM）、商业海报等，都需进行版面排版设计。在排版过程中首先需要考虑的是图案与背景的关系；其次是图形在排版中的布局，通过运用图形的构成和强调条件可以实现吸引眼球、产生视觉冲击力的效果，如图 5.5 ～图 5.10 所示。

图 5.5 电商广告应用

图 5.6　插画广告应用

图 5.7　正负形 Logo 设计应用

图 5.8　电影海报应用

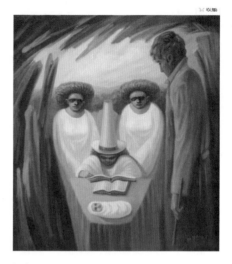

图 5.9　艺术作品应用

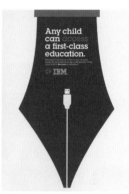

图 5.10　产品广告应用

5.2　形与形的关系

　　图形设计是由一组重复的或相互关联的"形"构成的，这些"形"被称为基本形。基本形是由一组相同或相似的形象组成的，它们在构成设计中起到统一的作用。基本形的设计宜以简洁为主。基本形有助于实现设计内部的统一性，并在构图中扮演着重要角色，包括点、线、面元素。基本形的形状、大小、颜色和质地都会受到方向、位置、空间和视觉重心等因素的影响。

▶▶ 5.2.1　基本形的组合

　　在基本形与基本形相遇时，就会产生各种不同的关系供设计者选择，创造出更多形态，如图 5.11 所示。

- 并列关系：形象与形象保持距离而互不接触。
- 相遇关系：形象与形象之间边缘恰好接触。
- 融合关系：一个形象与另一个形象重合，融成一个新的形象。

- 减缺关系：一个形象减缺另一个形象，形成一个新的形象。
- 复叠关系：一个形象覆盖在另一个形象上，产生上与下，前与后的空间关系。
- 透叠关系：一个形象与另一个形象重合，保留原形态的边缘线，又丰富了再造型的视觉效果。
- 差叠关系：形象与形象相互叠置而相减缺，形成一个新的形象。
- 重合关系：形象与形象相互重合在一起。

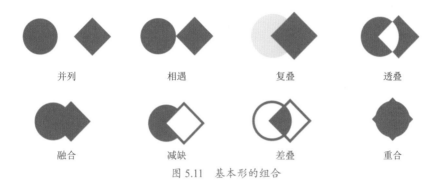

图 5.11　基本形的组合

▶ 5.2.2　单形的群化

单形的群化是指在设计出了一个新的单形的前提下，再使用这个单形为造型要素，作方向、位置、大小等变化的组织，构成视觉效果完全不同的新图形。单形的群化可以是比较随意的自由构成，也可以靠比较规律性的原则构成，如图 5.12 所示。

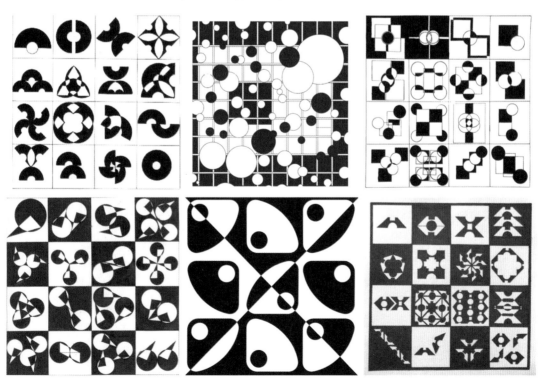

图 5.12　单形的群化图案

群化构成的基本要领如下：

- 群化构成要求简练、醒目，所以，单形的数量不宜过多。
- 单形的群化构成要紧凑、严密；相互之间可以交错、重叠、透叠，避免松散。
- 构成的群化图形要完整、美观，为此，应该注意外形的整体效果。
- 注意画面的平衡和稳定。

▶▶ 5.2.3　形组合的应用

在图形设计领域中，形是空间中的图像；在平面设计中，形则是借以表达意图的视觉元素，是表达构成意图的主要手段，是构成设计的基本单位，如图 5.13～图 5.20 所示。

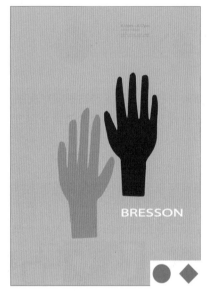

图 5.13　并列

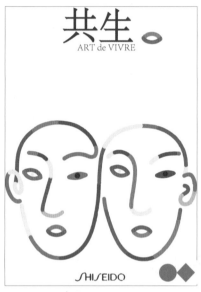

图 5.14　相遇

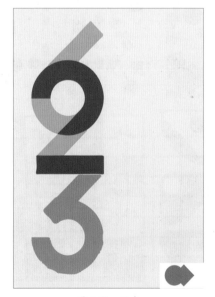

图 5.15　融合

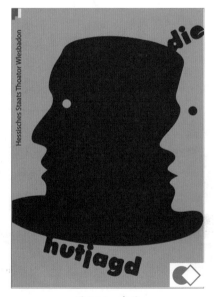

图 5.16　减缺

图 5.17　复叠

图 5.18　透叠

图 5.19　差叠

图 5.20　重合

5.3　单体形在商业设计中的应用

在设计单体形时，可以先确定一个框架，如圆形或方形，然后在已确定的单体中进行分割、裁剪、聚集或组合。优秀的造型设计应当是简洁且富有内涵的，通过形状之间的关系，以及形状与空间之间的互动，可以创作出新颖的图形和标志，如图 5.21 和图 5.22 所示。

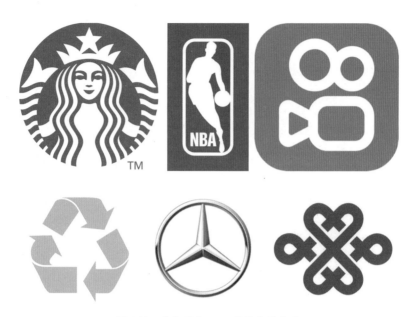

图 5.21　单体形在 Logo 设计中的应用

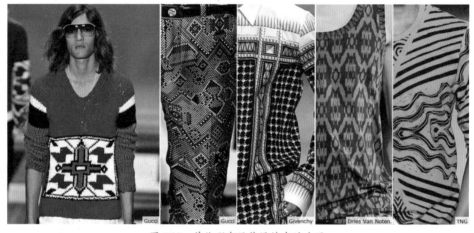

图 5.22　单体形在服装设计中的应用

▶▶ 5.3.1　基本形

　　基本形是由单个或一组有关联的几何形体组成的造型，如圆形、方形和三角形等。它们也可以是一组对称、镜像或放射状的造型。基本形是构成图形的基础单元；点、线、面既可以是独立的基本形，也可以是构成基本形的元素。通过不同的组合方式，基本形构成了重复的图案（一个图形不可能仅由一个单独的点、线、面组成，而是需要通过重新组合来形成新的图形）。图形的外观不仅要求多样化，还需要包含创新的构思。

　　1. 基本形的组成方式

　　（1）基本形可以根据不同的方位进行重复。

　　（2）基本形可以通过添加轮廓、镜像或旋转，构成新的图形。

　　（3）基本形可以通过分割、拆分或重组，变成新的图形。

2. 基本形的产生主要是根据图形的需要

（1）以有规律的骨格框架为单位，进行排列组合。

（2）以设计意图为主线进行新的设计组合。

在选择设计基本形的方法时，必须考虑到美观度，即视觉感受。如果机械式地通过复制和粘贴或渐变位移来构成基本形，可能会导致视觉疲劳。用于重复的图形造型应该简洁、清晰，避免过于复杂和杂乱。复杂的图形往往给人一种独立的印象，如果再进行复制和组合，就可能显得混乱无序。因此，设计时应更多地从创意构思出发，以创造出让人感觉耳目一新的图形，如图 5.23 ～图 5.27 所示。

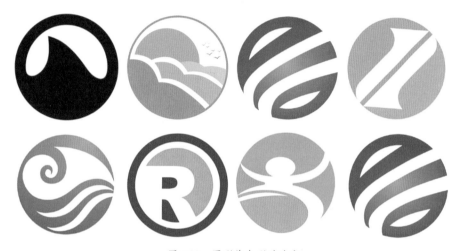

图 5.23 圆形基本形的演变

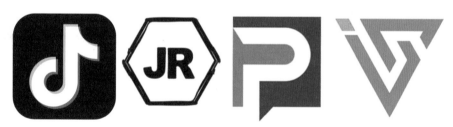

图 5.24 各种基本形的演变

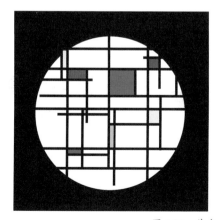

图 5.25 基本形的线切割

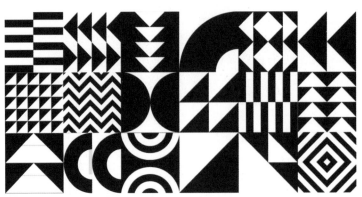

图 5.26　基本形正负关系练习

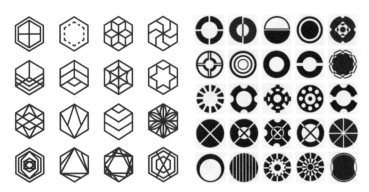

图 5.27　独立基本形内部构成

▶▶ 5.3.2　基本形的变化

在构成形象的方式中，以简洁的几何形状为基础，通过在形象内部组合点、线、面来创造变化，称为规定形内的变化。这类图形不依赖于复制或组合而独立存在。这种图形的再创造方式利用了几何形状本身及其内部分割的关系，以及不同特性的线条和点的组合。这种形象的优点在于其简洁明了、容易引人注目并且便于记忆，是设计标志的一个很好的方法。许多标志就是用此方式设计而成的，如丰田、大众汽车等著名标志，如图 5.28 和图 5.29 所示。

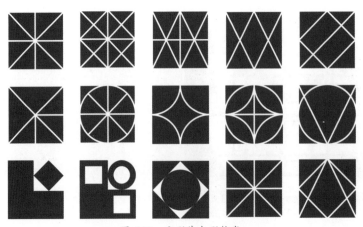

图 5.28　方形基本形构成

图 5.29　八棱形基本形构成

　　这种设计的特点在于将几何形状作为图形的轮廓，并在中心填充以不同的颜色和造型，通过有效的对比区分，创造出醒目的视觉效果。在运用设计元素时具有很高的灵活性；在规定的范围内，可以使用点、线、面，可以是抽象或具体的图形，甚至可以包括文字，如图 5.30 所示。

图 5.30　独立基本形在车标中的商业应用

▶ 5.3.3 单形的切割变化

 单形是指只包含一个主题的形象，通常表现为一个完整的形象，能够独立存在，无论是否依赖外部轮廓。设计和构成单形的方法多种多样，其中"单形切除"是一种既简单又有效的方法。单形切除通过局部的切割来丰富原本单一的形象，使其变得生动，同时保持整体效果，因为这种方法在改变局部的同时仍保留了原有形象的整体识别性。这种方式与规定形中的变化相似，都具有清晰醒目和独立性强的特点；不同之处在于，单形切除不受外轮廓的限制，因此显得更加生动。

 单形并不是重复或连续图形中的一个单元，但在构成时与基本形有类似之处：既可以用线和点的形象来构成单形，也可以通过较小的形象联合来形成。然而，与基本形不同的是，单形强调形象的独立性，属于一种独立的图形，如图 5.31 所示。

图 5.31 规定形中的变化训练

单形的图形设计方法多种多样，常用的包括切割、反射、反转、放大、大小对比、曲直对比、方向对比、疏密对比等技巧。

单形组合图形的设计手法则涵盖了分离、错位、重叠、透叠、减缺等方式。这些手法通过不同的组合和变化，创造出多样化的视觉效果，如图 5.32 所示。

图 5.32　规定形中的 Logo 商业应用

▶ 5.3.4　形的群化

形的群化是一种特殊的单形重复组合方式，它区别于传统的重复图形，并不依赖于单元格和框架来组织单形的组合，而是展现出能够独立存在的特点，是独立图形的一种主要形式。正因为单形群化具有独立的特质，所以，在现代标志和符号设计中，这种方式经常被采用来实现设计构成，如运用放射、对称或镜像等技术手段，如图 5.33 所示。

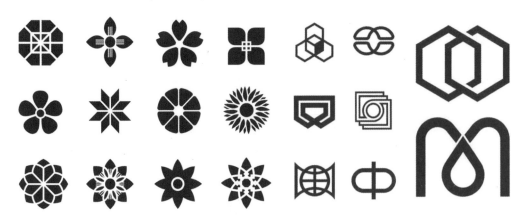

图 5.33　形的不同形式的群化

群化图形的形式有以下几种：

（1）围绕 X 轴或 Y 轴平行排列或错位排列。

（2）围绕轴向镜像或反射排列。

（3）围绕一个中心点进行旋转复制和放射排列。

群化图形的形式是灵活的，既可以采用单独的组成形式，也可以将集中形式综合运用，加上图底关系、形与形的关系，以及不同数量的基本形，就可以使一组基本形群化组合出多种形象，如图 5.34 和图 5.35 所示。

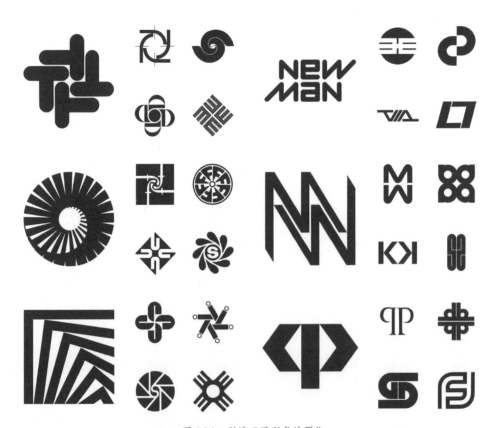

图 5.34　形的不同形式的群化

图 5.35　群化的商业应用

5.3.5　多形的组合

多形组合涉及将多个不同的形状组合起来，以创造出一个新的整体或单形。这种组合因其独立性，在许多标志和符号设计中被广泛采用。多形组合可能不遵循特定的规律，而是依照创意需求，形成独特的 Logo 设计，如图 5.36 所示。

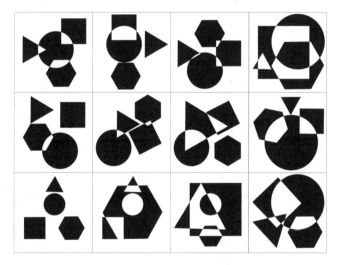

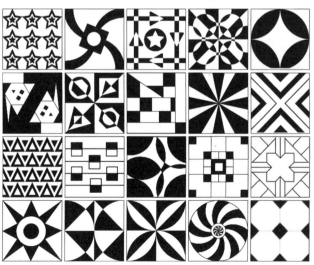

图 5.36　多形组合练习

多形组合在对称形式上包括垂直对称（以中心轴线为基准，图形左右对称）和单形平衡对称（这种对称体现了整体的平衡感，允许单形在大小、位置、方向上进行调整以达到平衡）。

在多形组合中，重点放在外轮廓的塑造上。在构成过程中，设计者强调外轮廓的变化，并有意识地将多个形象组合成一个新的外轮廓形象。

用于组合的单形既可以是相似的，也可以是不同的。不过，选用的单形数量不宜过多，因为过多的单形组合在一起可能会使整体效果难以把握，容易产生杂乱无章的视觉效果，特别是在 Logo 设计中。因此，完成的造型应尽可能简洁统一。在多形组合中，保持整体性和完整性是设计的关键，如图 5.37 所示。

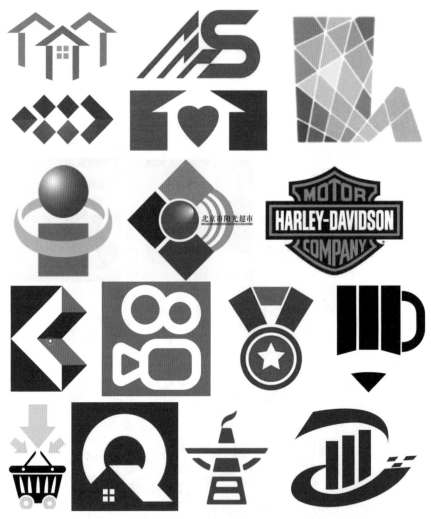

图 5.37　多形组合的商业应用

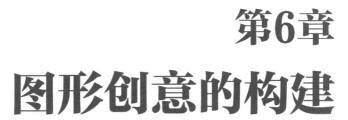

第6章
图形创意的构建

6.1 重复图形

重复构图是指在同一设计中的骨格、形象、大小、色彩和方向等有规律、有秩序地反复出现，相同的形象出现过两次或两次以上就成了重复的图形形式，如图6.1所示。

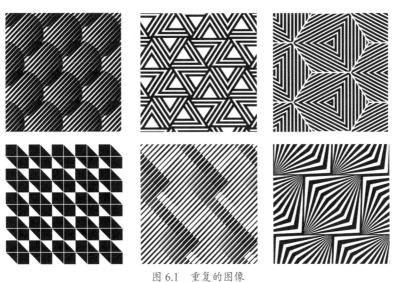

图 6.1　重复的图像

▶▶ 6.1.1　重复图形的概念

重复图形是设计中基本的形式之一，只要我们用心去发现，重复的视觉形式在生活中随处可见。例如，整齐的士兵队伍、蜂巢的结构、路灯、楼房的窗户等都是重复构成的形式。由

此可以得出重复图形的优点如下：使形象安定、整齐、规律，有利于加强人们对形象的记忆。重复的视觉形象能够产生强烈的装饰性，营造出严谨、精致的秩序美感；缺点如下：呆板、平淡、缺乏趣味性的变化，如图 6.2 所示。

图 6.2　生活中重复的图形

▶▶ 6.1.2　重复图形的组成部分

重复图形的重要部分组成就是骨格。骨格就是构成图形的框架、骨架，是为了将图形元素有秩序地排列而画出的有形或无形的格子、线、框，如图 6.3 所示。

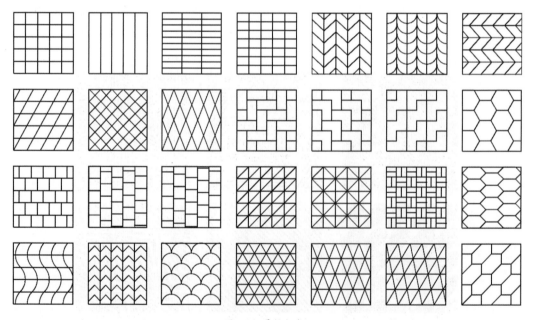

图 6.3　骨格框架

骨格分为有规律性骨格和非规律性骨格。有规律性骨格是以严谨数学方式构成的，最经典的是重复骨格或在空间有规律的变化。非规律性骨格是比较自由的构成形式，有着极大的随意性和自由性。非作用性的骨格赋予基本形以准确的位置，基本形编排在骨格线的焦点上。有作用的骨格给基本形准确的空间，基本形排列在骨格所组成的单位之内，如图 6.4 ～图 6.6 所示。

图 6.4　有规律重复

图 6.5　非规律重复

图 6.6　重复构成练习

▶▶ 6.1.3　重复图形的形式

单一基本形的重复构成：在同一画面内只有一种正形，在此基础上，通过将基本形进行空间距离的反复排列而构成的重复，如图 6.7 所示。

复合基本形的重复图形：在同一画面内使用两种或两种以上的正形作为基本图形，在此基础上进行反复排列而构成的重复，如图 6.8 ～图 6.12 所示。

图 6.7　单一基本形的重复图形

图 6.8　复合基本形的重复图形

图 6.9　形象的重复

图 6.10　大小的重复

图 6.11　方向的重复

图 6.12　中心的重复

▶▶ 6.1.4　重复在图形设计中的应用

重复图形在现代设计中的使用非常广泛，如楼梯的台阶、天花的装饰、屋檐、电梯、大厦中的窗、书架上的书、花与叶子等都是我们生活上所能看到的重复图形形式，如图 6.13 ～图 6.20 所示。

图 6.13　建筑外立面设计的重复构成

图 6.14　楼梯设计的重复构成

图 6.15　玻璃幕墙设计的重复构成

图 6.16　插画设计的重复构成

图 6.17　海报设计的重复构成

图 6.18　商品摆放的重复构成

图 6.19　时装印花的重复构成

图 6.20　商品印花的重复构成

6.2　分割图形

　　设计的目的和形式不同，相应的对空间的设计要求也不同，如广告设计要求图面中的元素安排主题突出、虚实相间；而标志设计则要求设计元素整体紧凑。分割和打散重组是设计中非常重要的方法，如图 6.21 和图 6.22 所示。

图 6.21　版面分割

图 6.22　版面打散重组

　　把图面空间根据需要进行划分并作适当安排，就是分割。分割就是划分平面空间的区域，以确定它们合理的比例和形态。分割是版面设计、编排设计的基础。

▶ 6.2.1　分割的目的

　　分割图形的目的有时是从无形到有形，也就是利用分割图形创造新的形象。平面空间内部本来是无形的，利用分割把空间划分成若干规则或不规则的区域，再填充不同的元素，形成一个新的统一整体。无形的平面空间呈现出有形的二维图案，这是分割图形的其中一个目的。

▶ 6.2.2　分割的特点

　　依据数理逻辑分割创造出来的造型空间，有着明显的特点：
　　（1）分割合理的空间表现明快、直率且清晰。
　　（2）分割线的限制使人感到在井然有序的空间里，形象更集中、更有条理。
　　（3）有条不紊的画面分割，具有较强的秩序性，给人冷静和理智的印象。
　　（4）渐次的变化过程，形成富有韵律的秩序美感。

▶ 6.2.3　分割的方式

图 6.23　等形分割

　　分割图形的方式大体可以分为等形分割、等量分割、数比分割和自由分割。

　　1.等形分割
　　等形分割分割后空间的各个组成部分形态相同、面积相同，相邻形可以有选择地合并，画面整齐有明显的规律性骨格，如图 6.23 所示。

2. 等量分割

等量分割分割后的各个部分形态可以不同，但面积比例一样，给人均衡、安定的感觉，如图 6.24 所示。

3. 数比分割

数比分割以数学逻辑为基础，利用等差数列、等比数列等数字关系进行分割，给人以次序、完整、明朗的感受，画面具有数理美和秩序美。数比分割又分为等差数列（加法关系）、等比数列（乘法关系）和斐波那契数列（前面两项的和等于下一项，相邻两项的比值越大越接近黄金比例）3 种类型，如图 6.25 所示。

图 6.24　等量分割

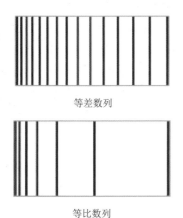

等差数列

等比数列

斐波那契数列

图 6.25　3 种数列

4. 自由分割

自由分割指不规则的、毫无章法的分割，不拘泥于任何形式和原则，完全凭设计者主观臆想、审美能力和设计经验对画面进行任意分割，如图 6.26 所示。

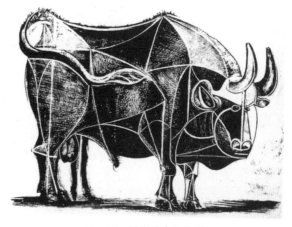

图 6.26　图像的自由分割

▶▶ 6.2.4 分割在图形设计中的应用

分割图形，有时是为了实现从原始形态到变异形态的转变。这个过程涉及在原有形象的平面内进行分割，将原形态划分成若干部分。然后，通过调整分割线本身，使得局部形态发生变形或错位，从而让原始形态展现出一种新的外观。

这种分割与合并的技术特点是"割"而不是"断"，即它关注的是形态的划分，而不是完全切断；是"分"而不是"离"，即它侧重于形态的内部区分，而不是彼此分离。这种方法是从局部变化到整体效果的一种创作手法，通过局部的改变来影响整体的视觉效果，如图6.27～图6.31所示。

图 6.27　不同海报画幅的分割

图 6.28　画幅的水平等形分割

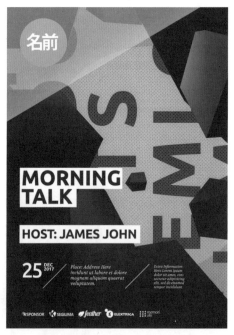

图 6.29　画幅的斜向等量分割

图 6.30　画幅的数比分割

图 6.31　画幅的自由分割

6.3　渐变图形

渐变是一种规律性很强的现象，这种现象运用在视觉设计中能产生渐变形式，就是在一定秩序中将基本形有规律地递增和递减，或是将形由此及彼逐渐转化，比起重复的统一性，渐变呈现出阶段性变化的美，更有生气，如图 6.32 所示。

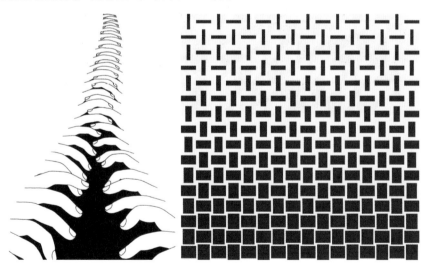

图 6.32　渐变图形

6.3.1　图形渐变的方式

一切具有形状的视觉元素均可进行渐变，下面介绍几种常用的渐变构成。

1. 方向渐变

方向渐变的含义是基本形不变，方向随着迭代次数进行有规律的变换，如图 6.33 所示。

图 6.33　方向渐变

2. 位置渐变

位置渐变就是在作用性骨格中，按秩序发生位移。超出骨格外的部分可以被切除，如图 6.34 所示。

图 6.34　位置渐变

3. 大小渐变

大小渐变就是基本形在编排中有由小到大或由大到小的渐变过程，如图 6.35 所示。

图 6.35　大小渐变

4. 形状渐变

形状渐变就是将一种形状渐变为另一种形状，将会产生特殊的渐变效果，如图 6.36 所示。

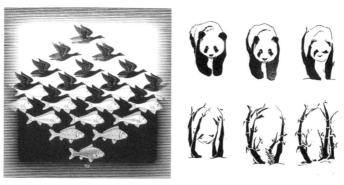

图 6.36　形状渐变

5. 颜色渐变

颜色渐变就像在调色盘中进行调色一样，颜色渐变可以让画面顺畅，如图 6.37 所示。

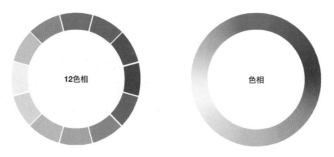

图 6.37　颜色渐变

6. 明度渐变

明度渐变就是根据画面的亮度自然过渡，产生明暗过渡效果，这在图像制作时经常会用到，如图 6.38 所示。

图 6.38　明度渐变

▶▶ 6.3.2　渐变在图形设计中的应用

渐变是一种在设计中常用的手法，它不受自然规律的约束，可以自由地进行无限的变化。

这种设计方式因其无缝的转变和流畅性，很容易被人们所接受。在设计中，渐变能够使画面中的形态之间实现平滑过渡，创造出和谐的视觉效果。将渐变后的形态置于同一画面，可以激发观众的欣赏兴趣，因为它们之间的微妙变化引导观者的目光，产生一种动态的视觉体验。当两个形态之间的差异较大时，通过渐变，它们可以逐步融合，从而调和原本强烈的对比，创造出更为细腻和谐的视觉连接，如图 6.39～图 6.42 所示。

图 6.39 渐变在 Logo 制作中的应用

图 6.40 渐变在商业海报中的应用

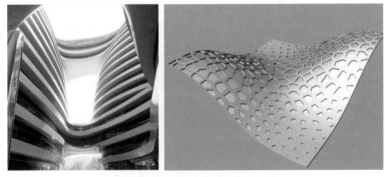

图 6.41 渐变在建筑设计中的应用

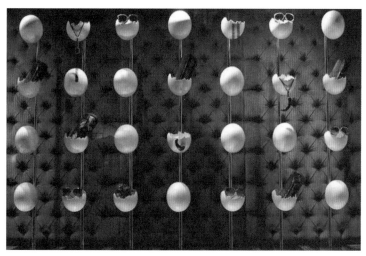

图 6.42　渐变在陈列设计中的应用

6.4 发射图形

发射是一种在自然界中广泛存在的现象，如盛开的花朵、阳光的散发、炸弹的爆炸、烟花的绽放、教堂屋顶的尖顶等。通过观察这些发射现象，可以发现它们共有的特点：发射具有方向性的规律，其中心点往往是视觉上最突出的焦点。所有的形态要么向这个中心集中、聚合，要么从这个中心向外发散，展现出强烈的运动趋势和显著的视觉效果。

在平面设计中，发射构成是用来创造动感画面的一种有效手法。通过变化发射中心和方向，可以创造出各种不同形态的图形，展现多方面的对称性，从而产生独特的视觉效果。如图 6.43 所示，发射构成能够使设计作品呈现出动态和节奏，吸引观者的注意力。

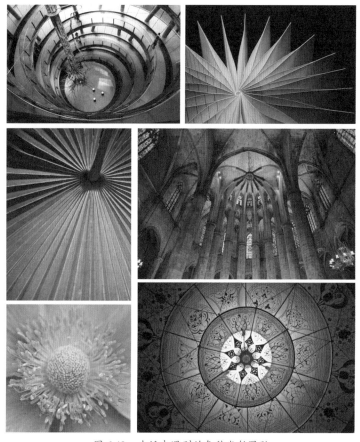

图 6.43　生活中遇到的各种发射图形

▶▶ 6.4.1　发射图形的概念

发射图形是基本形或骨格单位围绕一个共同的中心点向外散发或向内集中。发射中常常包含重复和渐变的形式，所以，有时发射构成也可以看成一种特殊的重复或者特殊的渐变。

▶▶ 6.4.2　发射骨格的构成因素

发射骨格的构成要素主要包括两个方面：发射点和发射线，也就是发射中心和骨格线。

发射点，即发射中心，是焦点所在的位置。在一个发射构成的设计作品中，发射点可以是单一的或多重的，可能是清晰可见的，也可能是含蓄隐晦的。发射点可以位于画面内部，也可以延伸至画面外部。其尺寸可以是大的，也可以是小的，可以是静态的或动态的。

发射线，即骨格线，具有不同的方向性（如离心式、向心式或同心式），以及不同的线性质地（直线、折线或曲线），如图 6.44 所示。这些发射线不仅为作品提供了方向感和动态感，还能够引导观众的视线，增强图形的表现力。

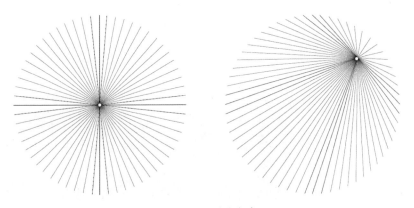

图 6.44　不同的发射中心

▶▶ 6.4.3　发射图形的形式

根据发射线的方向，发射图形可以划分为多个类型。然而，在实际的设计应用中，这些类型通常是相互结合、相互辅助和相互渗透的。发射的形式可以被归类为以下几种：离心式、向心式、同心式、多心式。如图 6.45 ～图 6.48 所示，这些发射形式在设计中可以根据需要被灵活运用，以创造出具有不同视觉效果的作品。

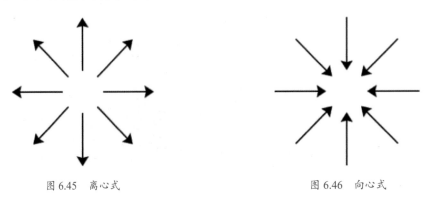

图 6.45　离心式　　　　　　　　　　　　图 6.46　向心式

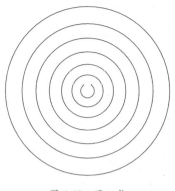

图 6.47 同心式

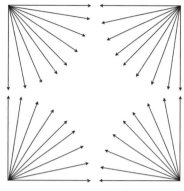

图 6.48 多心式

1. 离心式

基本形从画面中心点向外扩散，形成离心式的发射效果。这种发射的焦点通常位于画面中心，营造出一种外向的运动感。这是使用较为广泛的一种发射形式。

根据基本形的不同，离心式发射可以分为直线发射和曲线发射等不同类型。直线发射指的是从中心点以直线的方式向外发散。它包括单一构成和复合构成两种形式。直线发射展现了直线的情感特征，其射线给人以强烈而有力的视觉冲击，有时被联想为闪电般的效果。

曲线发射则是通过发射线方向的连续变化来展现的，能够体现出曲线的特性。曲线的变化给人带来柔和且多变的视觉体验，并且还带有一种动态的效果。如图 6.49 和图 6.50 所展示的，离心式发射在视觉设计中可以产生动感和节奏感。

图 6.49 直线发射

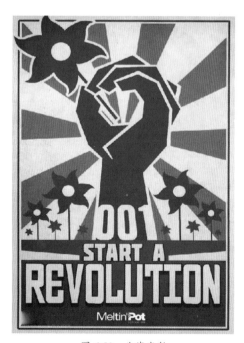

图 6.50 曲线发射

2. 向心式

向心式是与离心式方向相反的发射形式，基本形由四周向中心归拢，形成发射点在画面外的效果，使画面产生了变幻莫测的发射式的视觉效果，空间感极强，如图 6.51 所示。

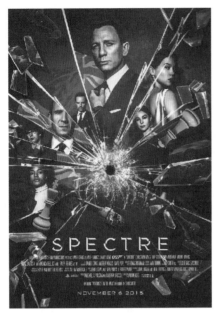
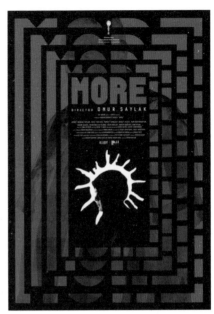

图 6.51　向心式构成海报

3. 同心式

同心式基本形层层环绕一个中心，每层基本形的数量不断增加，形成实际上是扩大的结构扩散的形式，如图 6.52 所示。

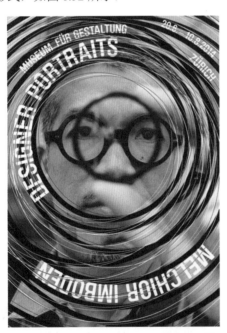

图 6.52　同心式构成海报

4. 多心式

多心式基本形以多个中心为发射点，形成丰富的发射集团。这种构成效果具有明显的起伏状，空间感也很强，使作品具有明确的节奏感和韵律感，如图 6.53 所示。

图 6.53　多心式构成海报

▶▶ 6.4.4　发射骨格与基本形的关系

1. 纳入基本形的发射骨格

基本形被置于发射骨格内，无论是采用有作用的骨格还是无作用的骨格，关键在于基本形元素的排列必须清晰且有序。

2. 利用发射骨格引导构建基本形

通过使用发射骨格中的辅助线来构建基本形，使其与发射骨格融为一体，从而突出发射骨格的造型特征。辅助线可以在骨格单位中勾画出来，也可以是由某种规律性骨格（如重复、渐变）与发射骨格叠加或分割而成。

3. 以骨格线或骨格单位作为基本形

在这种情形下，基本形就是发射骨格本身，不需要纳入其他基本形或元素。这样的设计简洁而富有力量，完全凸显了发射骨格自身的结构。

▶▶ 6.4.5　发射在图形设计中的应用

发射图形在日常生活和艺术设计中非常常见，它们有两个显著的特点。首先，发射图形具

有强烈的聚焦性，焦点通常位于画面的中心。其次，发射图形表现出一种深邃的空间感和光学动感，使得所有元素似乎都向中心点集中，或者从中心点向四周发散。这种构成方式能够吸引观众的注意力，并赋予设计作品一种动态的视觉效果，如图6.54～图6.59所示。

图 6.54　发射图形在 Logo 设计中的应用

图 6.55　发射图形在建筑设计中的应用

图 6.56　发射图形在摄影构图中的应用

图 6.57　发射图形在版式设计中的应用

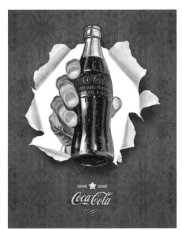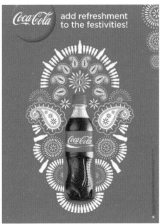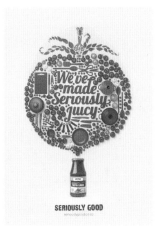

图 6.58　发射图形在广告设计中的应用

图 6.59　发射图形在绘画中的应用

第7章
图形创意的配色方法

7.1 色彩的意象

在日常生活中，当我们接触色彩时，不仅会受到它们物理特性的影响，还会在心理层面体验到一种难以用语言表达的感受，这种感受被称为"印象"或"色彩意象"。图 7.1 所示为不同颜色所激发的意象。

1. 红的色彩意象

由于红色引人注目，所以，在各种媒体中得到了广泛应用。红色不仅具有良好的明视效果，还常被用来传递充满活力、积极向上、热情温暖等企业形象与精神。在设计警告、危险、禁止、防火等标识时，红色通常是首选颜色。因此，在许多场合和物品上看到红色标识，人们通常能够立即识别出其代表警告或危险的含义，而无须细读具体内容。此外，在工业安全色彩标准中，红色被专门用作标示警告、危险、禁止、防火等重要信息。

2. 橙的色彩意象

由于橙色具有高明视度，在工业安全色彩中被赋予警戒色的角色，火车头、登山服装、背包、救生衣等将其作为专用色。然而，橙色的明亮和显眼特性有时也可能导致低俗的联想，特别是在服装设计领域，这种印象更为突出。因此，在应用橙色时，要想利用其明亮活泼且富有活力的特点，关键在于选择适当的配色和恰当的表现手法。

3. 黄的色彩意象

由于黄色的明视度很高，所以，在工业安全色彩中被作为警示色，用于标示危险和提醒人们注意。黄色的应用非常广泛，例如，交通信号灯中的黄灯、工程设备上的大型机械、学生的雨衣和雨鞋等，都普遍使用黄色以引起人们的注意和警惕。

4. 绿的色彩意象

绿色象征生命与健康，在商业设计中非常符合服务业和卫生保健行业的需求。绿色传递的清新、理想、希望和生长的意象与这些行业的主旨紧密相连。在工厂中，许多机械设备也使用

绿色，其目的是减小操作时对眼睛的压力。此外，医疗机构和相关场所通常采用绿色作为空间的主色调，并在医疗用品上使用绿色标识，以营造一种安宁的氛围。

图 7.1　不同颜色所激发的意象

5. 蓝色的色彩意象

蓝色因其沉稳的特性，在商业设计中常被用来表达理智和准确。因此，许多强调科技感和效率的产品及企业形象，如计算机、汽车、影印机、摄影器材等，都倾向于选择蓝色作为其标准色或企业色。受到西方文化的影响，蓝色有时也与忧郁情绪联系在一起，这一意象经常被应用于富有感性诉求的商业设计和文学作品中。

6. 紫色的色彩意象

由于紫色具有鲜明的女性化特质，所以，在商业设计中通常被用作与女性相关的产品和企业形象的主色调。对于其他类别的设计，紫色的应用较为少见。图 7.2 所示为紫色意象的案例，进一步说明了紫色在商业设计中的应用范围。

图 7.2　紫色意象的案例

7. 褐色的色彩意象

褐色在商业设计中被用来营造格调古典与优雅的企业形象或产品外观。褐色不仅能够有效地表现麻布、木材、竹片、软木等大然材料的质感，还能传达咖啡、茶、麦类等饮品原料的自然色泽。图 7.3 所示为褐色意象的案例，展示了褐色如何在设计中被运用以表达特定的感觉和风格。

图 7.3　褐色意象的案例

8. 黑色的色彩意象

黑色因高贵、稳重及科技感的意象，在商业设计中被广泛采用，尤其是多数科技产品。例如，电视、跑车、摄影机、音响设备、各种仪器等，往往选择黑色作为主要色彩。此外，黑色的庄严特质使其常用于特殊场合的空间设计、生活用品、服饰设计等领域，用以营造一种尊贵的氛围。值得提及的是，黑色能与众多颜色搭配，成为一种持久流行的主色调。

9. 白色的色彩意象

白色因高级和科技感的意象，在商业设计中常与其他色彩搭配使用。纯白色可能会给人一种寒冷和严峻的印象，因此，在实际使用时，经常混合米白、象牙白、乳白或苹果白等色调来柔化视觉效果。白色的通用性使其能与任何颜色相配，这让它成为生活用品和服饰设计中一个经久不衰的主要色彩。

图 7.4　灰色意象的案例

10. 灰色的色彩意象

灰色有柔和和高雅的特质，在商业设计中被广泛用于高科技产品，尤其是与金属材料相关的产品，以传达高级和科技感的形象。由于灰色性别中性，男女皆宜，它也成为一种持久流行的主要色彩。然而，在使用灰色时，应注意避免单一和沉闷的效果，可以通过层次的变化和与其他色彩的搭配来增加视觉兴趣。图 7.4 所示为灰色意象的案例，说明了如何有效运用灰色以产生预期的设计效果。

7.2　色彩的重要性

在图形设计中，表现力和感染力是色彩最重要的两个因素，它通过人们的视觉感受产生生理、心理的反应，从而形成丰富的联想、深刻的寓意和象征。在室内环境中，为了使人们感到舒适，色彩应满足其功能和精神要求，我们在室内设计中应该充分发挥和利用色彩本身具有一些特性，赋予设计独特的美感。

7.2.1　色彩的物理效应

色彩能够在视觉上引起人的反应，这种反应主要表现在冷暖、远近、轻重、大小等物理特性方面。具体来说，涉及温度感、距离感、重量感和尺度感 4 个主要方面。图 7.5 所示为冷暖色轮，用以说明色彩在冷暖视觉效果上的表现。

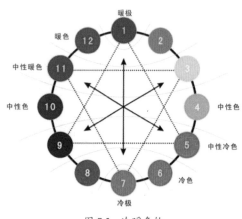

图 7.5　冷暖色轮

1. 温度感

在色彩学中，通常根据色相将色彩分为热色、冷色和温色三大系列。热色系包括从红紫到红色、橙色、黄色，一直到黄绿色的范围，其中橙色被认为是最温暖的颜色。冷色系涉及从青紫到青色至青绿色的区间，青色则是这一色系中最冷的颜色。温色系则包含紫色和绿色，其中紫色是红色与青色混合形成，而绿色则是黄色与青色的混合。这些色系的分类与人类长期积累的感官经验相符。例如，当人们看到红色或黄色时，往往联想到太阳、火焰或炼钢炉，从而感受到热量；而青色和绿色则让人想起江河、湖泊、绿色的田野和森林，给人一种清凉的感觉。

2. 距离感

色彩不仅能引发人的温度感受，还能造成进退、凹凸和远近的视觉效果。一般而言，属于暖色系的色彩和明度较高的色彩会给人一种向前、凸起、接近的感觉；而冷色系和明度较低的色彩则给人带来后退、凹陷、远离的视觉印象。在室内设计领域，设计师常利用这些特性来调整空间感的大小和高低。例如，如果墙面显得过大，可以使用具有收缩效果的颜色；若柱子显得过细，可涂以浅色来减轻这种纤细的感觉；反之，若柱子过粗，使用深色可以缓和其笨重的印象。当居室空间过高时，采用近感色（暖色或明度高的色彩）可以减少空旷感，增加亲切感。

3. 重量感

色彩的明度和纯度是决定颜色给人的重量感的关键因素。高明度和纯度的色彩，如桃红和浅黄，给人一种轻盈的感觉；而低明度和纯度的色彩，如黑色和深蓝，则显得更加沉稳和厚重。在室内设计中，设计师常常运用不同色彩的特性来塑造空间的轻快感或稳重感，进而实现整体设计的平衡与稳定。

4. 尺度感

色彩的色相和明度能够影响人们对物体大小的感知。为了让物体看起来更高大，一般会选择使用暖色和高明度的色彩，因为这些色彩具有扩散效果，使物体显得更为突出。反之，若想让物体显得较小，则倾向于使用冷色调和暗色调，因为它们有内聚作用，使物体显得更紧凑。通过色彩对比，也可以强化不同明度和冷暖的效果。鉴于室内家具的多样性、物体大小的差异，以及整个室内空间的色彩搭配紧密相关，可以利用色彩调整物体的比例感、体积感和空间感，使得室内各个部分之间的关系更加和谐统一。

7.2.2　色彩的心理反应

色彩不仅拥有众多物理特性，还蕴含着丰富的含义和象征意义。人们通常基于自己的生活经验和由色彩引发的联想，对不同的颜色表现出个人的偏好或反感。这种对颜色的喜好与厌恶也与人的年龄、性格、文化素养、民族背景和习惯紧密相关。例如，当人们看到红色时，可能会想到太阳、生命的源泉，感受到崇敬与伟大；同时，红色也可能让人联想到血液，引发不安和野性的情绪。黄色往往使人联想到阳光普照，给人以明朗、活跃和兴奋的感觉。黄绿色则让人想到植物的生长，预示着春天的到来，因此，黄绿色象征着青春、活力、希望、发展和和平。

在心理层面，色彩也能产生类似物理效应的冷热、远近、轻重、大小等感受。利用色彩可以表达各种情绪，如兴奋、沮丧、开朗、抑郁、动荡、平静等；同时，它也可以传达庄严、轻快、坚硬、柔软、华丽、简朴等感觉。不同的颜色仿佛被施加了魔法，能够创造心理空间，表现内心情感，并反映思想感情。

7.3　色彩的属性

色彩的应用可以追溯到古代，但色彩科学的发展始于牛顿发现太阳光通过三棱镜分解成光谱的现象之后，这标志着色彩学进入了一个新纪元。在 16—17 世纪，关于光线与色彩的研究大量涌现。直到 20 世纪，美国 Munsell 色彩系统的出现，才为色彩研究奠定了坚实的基础。

7.3.1　色彩的分类

在多样化的色彩世界中，人类的视觉体验极为丰富。现代色彩学从全面和系统的角度出发，将色彩分为有彩色和无彩色两大类。

有彩色包括红、橙、黄、绿、蓝、紫 6 个基本色相，以及通过这些基本色相的混合得到的所有其他色彩。

无彩色则指的是黑色、白色及各种不同纯度的灰色。从物理学的角度来讲，无彩色不包含在可见光谱中，因此，严格来说无彩色不算是色彩。然而，从视觉生理学和心理学的视角来

看，无彩色具有完整的色彩属性，因此，在色彩体系中应有其位置。图 7.6 所示为彩色的分类。

有彩色 无彩色

图 7.6 色彩的分类

7.3.2 色相

色相是色彩的主要特征之一，指的是能够明确指代某种颜色的名称，如红色、黄色、蓝色等。一个色彩中所含成分越多，其色相的清晰度就越低。在光谱中，红、橙、黄、绿、蓝、紫被认定为基本色相。色彩学者将这些颜色按环形排列，并补充了光谱中不存在的红紫色，形成一个完整的圆环，这就是色相环。通过不同色彩之间的混合，可以制作出含有 10、12、16、18、24 等不同数量色相的色相环。图 7.7 所示为色相环。

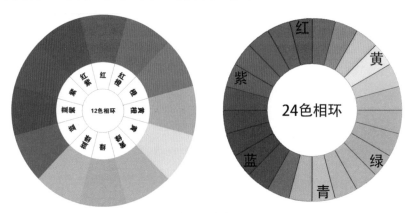

图 7.7 色相环

7.3.3 明度

明度指的是色彩的亮度或深浅程度。颜色存在明暗、深浅的多种变化。以黄色为例，从深黄到中黄，再到淡黄，最后到柠檬黄，这些黄色在明度上各有不同，展现了色彩在明暗和深浅方面的多样性。图 7.8 所示为色彩明度变化。

无彩色中明度最高的是白色，明度最低的是黑色，图 7.9 所示为无彩色明度色阶。

当在彩色中加入白色时，其明度会提高；相反，加入黑色则会降低明度。图 7.10 所示为有彩色的明度色阶变化，色阶的上方部分展示了通过不断增加白色，色彩明度逐渐提亮的过程，而下方部分则展示了通过不断加入黑色，色彩明度逐步变暗的过程。

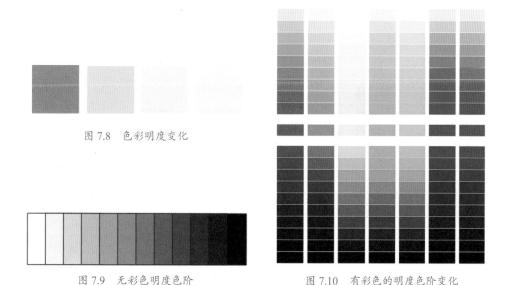

图 7.8　色彩明度变化

图 7.9　无彩色明度色阶　　　　　　图 7.10　有彩色的明度色阶变化

▶ 7.3.4　饱和度

饱和度也称为色彩的纯度，指的是色彩的鲜艳程度。人眼能够识别的每个带有色相的色彩都具有一定的饱和度。饱和度由色彩中彩色成分与消色成分（即灰色）的比例决定。彩色成分比例越高，饱和度就越高；消色成分比例越高，饱和度就越低。以绿色为例，当它与白色混合时，其鲜艳度会降低，而明度会增加，变成淡绿色。当它与黑色混合时，不仅鲜艳度会降低，明度也会下降，变为暗绿色。图 7.11 所示为饱和度的变化。

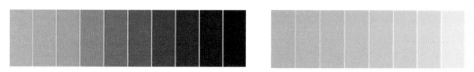

饱和度降低，明度降低　　　　　　　　　　饱和度降低，明度增强

图 7.11　饱和度的变化

▶ 7.3.5　色调

色彩的明度和饱和度共同决定了色彩的色调。色调大致可以分为以下 11 种：鲜明、高亮、清澈、明亮、灰亮、苍白、隐约、浅灰、阴暗、深暗、黑暗。其中，鲜明和高亮的色调具有很高的饱和度，给人带来华丽且强烈的视觉冲击；清澈和隐约的色调亮度和饱和度适中，给人以柔和之感；灰亮、苍白和阴暗的色调亮度和饱和度较低，它们传递出一种冷静且朴素的氛围；深暗和黑暗的色调亮度很低，营造出压抑和凝重的感受。

7.4　色彩的搭配原则

色相、饱和度、明度在配色中的作用会导致不同颜色组合时产生视觉上的变化。当两种

或多种深色调颜色搭配在一起时，对比效果不明显；同样，多种浅色调颜色组合也不会产生显著的效果。然而，将一种深色调颜色与一种浅色调颜色混合时，对比效果就会变得非常突出，使得浅色显得更亮，深色显得更深。色相、饱和度、明度在配色中遵循相同的原理，如图 7.12 所示。

多种深色搭配

多种浅色搭配

深色和浅色搭配

图 7.12　色彩的搭配

▶▶ 7.4.1　色相配色

基于色相的配色方法是以色相环为参考进行的色彩搭配。利用色相环上邻近的颜色进行组合，可以给人一种和谐统一的感觉。若追求强烈对比的效果，则应选择色相环上相距较远的颜色进行搭配。

为了达到一致的配色印象，可以使用相似色相的颜色。这种配色方式在色相上容易实现平衡，例如，黄色、橙黄色和橙色的组合，或者群青色、青紫色和紫罗兰色的组合。然而，相似色相的配色有时可能会显得单调，因此，在某些情况下，也可以加入一些对比色调来打破单调。中差色相配色既不过于呆板也不冲突，因此广受欢迎。

在色相环中，对比色相配色指的是位于色相环直径两端或相距较远的颜色组合，主要包括中差色相配色、对照色相配色和补色色相配色。由于对比色相在色彩特性上的明显差异，所以，它们被用来创造色彩平衡，常用于调整色调和面积，如图 7.13 所示。

同一色相配色是指色相环中角度为 0° 或接近 0° 的颜色搭配。

邻近色相配色是指色相环中角度约为 22.5°，色相差为 1 的颜色搭配。

类似色相配色是指色相环中角度约为 45°，色相差为 2 的颜色搭配。

对照色相配色是指色相环中角度为 67.5°～112.5°、色相差为 6～7 的颜色搭配。

补色色相配色是指色相环中角度约为 180°、色相差为 8 的颜色搭配。

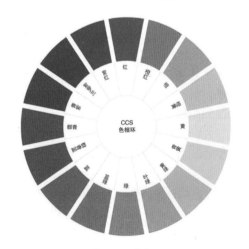
图 7.13　色相环

7.4.2　色调配色

1. 同一色调配色

同一色调配色是指将相同色调的不同颜色组合在一起，形成一种和谐的配色关系。在这种方法中，除了明度有所变化，颜色的纯度也保持一致。相同的色调会产生一致的色彩印象，而不同的色调则会带来不同的色彩感受。例如，要营造一种活泼的感觉，可以将纯色调的颜色集中使用。婴儿服饰和玩具通常采用淡色调，这是因为淡色调给人一种柔和、温馨的感觉。在中差色相和对比色相的配色中，如果采用同一色调的方法，色彩会显得更加协调。图 7.14 所示为同一色调配色。

图 7.14　同一色调配色

2. 类似色调配色

类似色调配色指的是在色相图中相邻或相近的两个或多个色调的组合。与单一色调配色相比，类似色调之间的差异虽然细微，但足以避免产生单调感。例如，要营造昏暗的氛围，可以将深色调和暗色调组合使用；而要呈现鲜艳活泼的色彩效果，则可以选择明亮色调、鲜艳色调和强烈色调的搭配，如图 7.15 所示。

图 7.15　类似色调配色

3. 对照色调配色

对照色调配色是指将相距较远的两个或多个色调组合在一起。由于这些色调在色彩特性上的差异，它们能产生强烈的视觉对比效果，引发一种相互映衬或相互对抗的视觉张力。例如，浅色调与深色调的搭配就形成了明暗对比；鲜艳色调与灰浊色调的搭配则体现了纯度上的对比。这意味着，在选择配色时，对比色调会在横向或纵向上表现出明度和纯度的差异。如果采用同一色调的配色方法，色彩调和会更容易实现，如图 7.16 所示。

补色对照色调配色

深浅明暗对照色调配色

图 7.16　对照色配色

7.4.3 明度配色

明度是配色中的一个重要因素，它能有效地表现出物体的远近感和立体感。例如，希腊雕刻艺术利用光影效果来展示黑、白、灰之间的相互关系，从而形成强烈的立体感。同样，中国国画也经常运用无彩色的明度搭配来表现空间层次。此外，彩色物体在光影的影响下也能产生明暗效果，这在色彩对比中尤为明显。例如，黄色与紫色之间就存在显著的明度差异，如图 7.17 所示。

雕塑素描的黑白灰立体　　　　　　水墨画的浓淡色调配色　　　　　　　　　　　黄色和紫色的色调配色
关系

图 7.17　明度配色

明度可以分为 3 类：高明度、中明度和低明度。在配色时，可以根据明度进行搭配，共有 6 种搭配方式：高明度配高明度、高明度配中明度、高明度配低明度、中明度配中明度、中明度配低明度、低明度配低明度。其中，高明度配高明度、中明度配中明度、低明度配低明度这 3 种属于相同明度配色；高明度配中明度、中明度配低明度这两种属于略微不同的明度配色；高明度配低明度属于对照明度配色。经常使用的是明度相同，而色相和纯度有变化的配色方式。图 7.18 所示为明度相同、色相有变化的配色。

图 7.18　明度相同，色相有变化的配色

7.5 使用 Kuler 配色

在用 Photoshop 设计图像和平面设计配色时，我们不仅有自己的常用配色板，还可以安装一些配色插件或者软件。Photoshop 自带的扩展功能程序 Kuler，就是一种比较高级的配色方法。因为 Kuler 不仅可以实时配色、添加到色板、使用到前景色，还能下载最新的配色方案。接下来，就来学习一下 Kuler 是如何配色的。需要注意的是：必须安装完整版的 Photoshop，若安装的不是完整版的，就可能没有 Kuler 功能。

具体步骤如下：

（1）执行"窗口 > 扩展功能 >Kuler"命令。

（2）如果扩展功能没有启用，可以在"首选项 > 增效工具"中勾选"载入扩展面板"复选框，同时勾选"允许扩展连接到 Internet"复选框，如果不联网，那么 Kuler 无法使用网上的色彩方案，如图 7.19 所示。

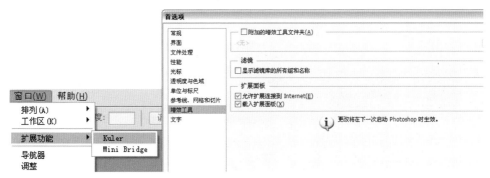

图 7.19　设置首选项

（3）Kuler 面板打开了，配色之前先确定一个主色，然后通过各种配色方案生成配色板。这里先调整出主色，右侧的垂直滑杆是调整色彩亮度的，下面的基色向下箭头所指的是当前主色，色块处于选中状态。圆形色域中左侧的最大的点就是基色，圆形的最边缘是选择色相的，圆形往里是降低色彩的饱和度。

（4）图 7.20 分别说明在 Kuler 扩展面板中调整色彩的 3 个维度。色彩控制点绕圆形转动角度是改变色相，色彩控制点往圆心靠近是降低饱和度，右侧明度滑杆添加和减少色彩中的黑色也就是控制色彩的明度。

（5）确定主色后，可以选择 Kuler 预设的色彩方案，一共有 6 种色彩方案：类似色、单色、三色组合、互补色、复合色、暗色，如果都不符合要求，可以自定义配色方案，如图 7.20 所示。

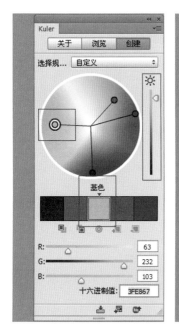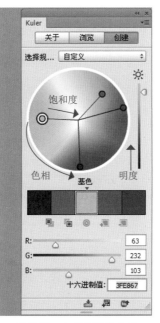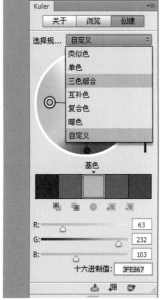

图 7.20　自定义配色方案

（6）选择一种配色方案，自动生成配色板，有 5 个颜色块。如果想使用某个色板为前景色，可以双击色块，前景色就会同步为当前色块颜色。

（7）如果要把配色方案添加到色板中，可以单击 Kuler 下面的"将此主题添加到色板"按钮，如图 7.21 所示。

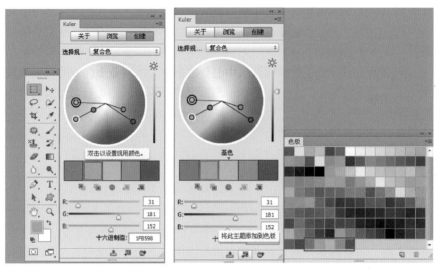

图 7.21　将配色方案添加到色板中

（8）可以保存这个主题，单击"命名并保存此主题"按钮，将保存主题到 Kuler 中。

（9）命名主题名称为"green"，单击"保存"按钮，不支持中文。

（10）切换到"浏览"选项卡，选择"已保存"选项，刚才存储的配色方案就显示出来了，可以添加到"色板"面板，也可以上传到网上，如图 7.22 所示。

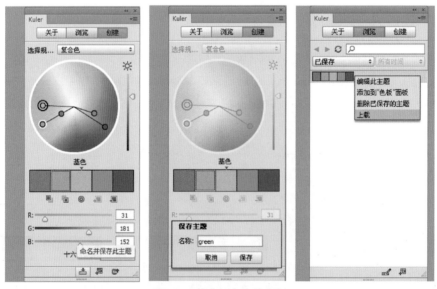

图 7.22　将色板上传到网上

（11）也可以在"创建"面板中单击"将主题上载到 kuler"按钮，把配色方案保存到网上。

（12）在"浏览"面板中选择"最新"选项，可以查看网上的配色方案，可以下载到本地或者添加到"色板"面板中，如图 7.23 所示。

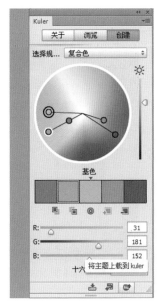

图 7.23　将配色方案下载到本地

7.6　找到完美的色彩搭配

没有一种单一的设计元素会比颜色效果更能吸引人。颜色能吸引人的注意力，表达一种情绪，能传达一种潜在的信息。什么样的调色搭配才是最合适的呢？关键是颜色之间的关系。色彩是不会凭空存在的，它总是和周围其他颜色一起出现。因此，可以在页面中通过基色设计一个色板文件。下面将介绍这种色板文件的建立方法。

下面要制作一个充满浪漫色彩的电影海报，其中模特的面部表情显得放松，肤色白净。设计目标是使视觉效果看起来新鲜、充满活力且个性鲜明，同时，还要传达出商业氛围。客户还要求整个设计展现出一定的时尚感。所有这些要求都与颜色的选择和应用紧密相关，如图 7.24 所示。

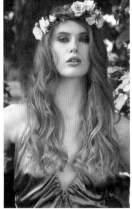

图 7.24　颜色的选择和应用

1. 将照片中的颜色精简出来

首先，要找出自然色板并将其组织成调色板文件。尽量放大照片，你会发现照片中有很多颜色。在标准视图中，通常只能看到少数几种颜色：皮肤的色调、栗色的头发、蓝色的衣服和粉红的花朵，如图 7.25 所示。当放大这些区域时，会发现实际上有数百万种颜色。因此，

第一步是简化这些颜色，使其成为一个易于处理的版本。在 Photoshop 中，首先复制一个图层（这样就不会丢失原始图片），然后选择"滤镜 > 像素化 > 马赛克"命令，打开"马赛克"对话框，如图 7.26 所示。之后，一个颜色被简化过的图片就会出现，如图 7.27 所示。如果不满意默认的效果，需要更多的颜色，可以减小马赛克命令中的单元格大小值。

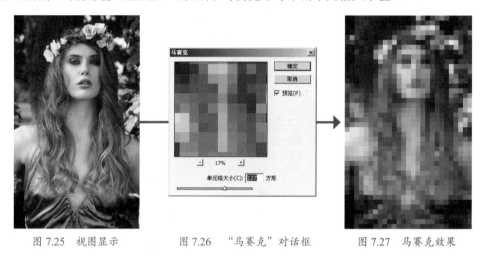

图 7.25　视图显示　　　　图 7.26　"马赛克"对话框　　　　图 7.27　马赛克效果

2. 提取颜色成为色板

现在使用吸管工具来提取颜色，并将它们放入调色板中。从最显著的颜色开始（也就是你能看到的最主要颜色），再到那些不那么显著的颜色。为了达到对比效果，可以选择一些暗色调、中等色调和浅色调的颜色。从面积最大的颜色着手，如皮肤、头发和上衣的颜色。然后是那些较少的颜色，如眼睛、嘴唇、头发较亮的部分及阴影的颜色，这些是非常细微的颜色，所以，需要非常细心地归类每部分的颜色。仔细观察所选的颜色，并对它们进行重新排序。去掉那些相似的颜色之后，将对自己的发现感到兴奋，如图 7.28 所示。

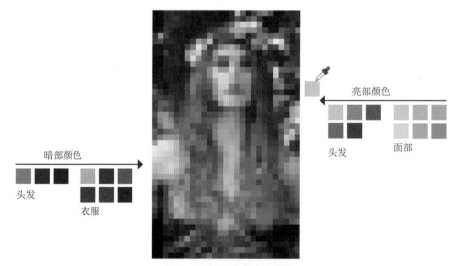

图 7.28　提取颜色成为色板

3. 逐个将颜色进行尝试

将照片置于这些颜色样板之上，效果总是很吸引人。这实际上是一件很有趣的事情，因为

无论如何组合，它们总能很好地搭配。其奥妙在于，所使用的颜色实际上都是照片中已经存在的颜色，如图 7.29 所示。

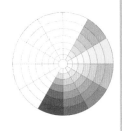

图 7.29　逐个将颜色进行尝试

暖色调：粉红、棕色、红褐色、橙红色是暖色调的，这些颜色来自模特的头发和面部。暖色时，这个女孩更温和、更娇柔。用这些暖色来传达温馨的画面较为合适，如图 7.30 所示。

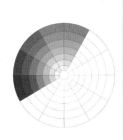

图 7.30　暖色调调试

冷色调：冷色调主要是蓝色调，产生一种颜色、商业气氛比较直接的效果。注意：使用数值越暗的颜色，照片中的女孩子的面孔就越有一种突出页面向你靠近的感觉。

4. 利用色相环添加更多的色彩

接下来添加更多的色彩。选择任何一种颜色之后，在色相环上找到它相应的位置。色相环是用来反映一种颜色和其他颜色相互关系的工具，如图 7.31 所示。

图 7.31　利用色相环添加更多的色彩

选择任意一种颜色，如图 7.31 中的蓝色，并在色相环上找到它的邻近色。将这种颜色称

为基色。我们已经了解到这些基色与照片中的颜色是互补且协调的。现在的任务是寻找与这个基色相匹配的其他颜色。需要记住的是：如果设计中需要使用其他文字和图形，它们的颜色也应当考虑在内，需要选择合适的暗色调和浅色调来形成对比。

由于色相环中的颜色是基于基色的（并不包含所有颜色值），所以，在配色时，并不能做到百分之百的精确，这只是一个方法指南。

5. 创建调色板

现在开始创建一个令人激动的协调色的调色板。组合颜色：中间蓝色可以和深蓝色及深色的紫罗兰相协调。

单色： 开始于一种基色的深色版本，接着是中间色调，最后是浅色版本。这构成了一个单色调色板。在这里没有色相的变化，但仅通过明暗对比也能创造出非常出色的设计效果，如图 7.32 所示。

近似色： 在色环上，任意一种颜色旁边的颜色都被认为是近似色。近似色拥有相同的色相（本例中为湖蓝色、蓝色和紫罗兰色），它们可以创造出一种美丽的、低对比度的和谐视觉效果，如图 7.33 所示。

图 7.32　单色效果　　　　　　　　　　　　　　图 7.33　近似色效果

对比色（补色）： 在色相环上，位于一种颜色完全对立面的色彩称为对比色（在本例中为橙色）。补色之间具有强烈的对比效果，当两种互为补色的颜色搭配在一起时，能够营造出充满活力和兴奋感的视觉效果。通常，为了达到美观的补色效果，色彩的运用应遵循一大一小的原则。例如，在一个蓝色背景上使用一个橙色的圆点，可以创造出非常吸引人的视觉效果，如图 7.34 所示。

分裂补色： 当一种颜色与另一种颜色既不构成补色关系，也不是相邻色时，这些颜色就被称为分裂补色。在低对比度的相邻色搭配中引入分裂补色，可以使整体效果变得更加生动。需要注意的是，引入的分裂补色的面积不宜过大。在本例中，蓝色看起来像一个强调点，如图 7.35 所示。

图 7.34　对比色效果　　　　　　　　　　　　　图 7.35　分裂补色效果

但要注意的是，对比色的比例要一大一下，主色是一个面，而它的对比色是一个点。还有配色上明度的变换，如果同在一个明度上，颜色是会"打架"的。

对比色 / 近似色：这种混合调色板在外观上类似于分裂补色调色板，但它包含了更多的颜色。在暖色调部分，它具有柔和的色调，能够创造出丰富的色彩效果。同时，在对比色方面，它同样能产生强烈的对比效果，这种调色板能够激发人们的强烈兴奋感，如图 7.36 所示。

近似色 / 对比色：在设计中使用冷色调的相似色，并加入一点暖色调的对比色。需要记住的是，不同的明度值会产生不同程度的对比效果。如果色彩的明度相同，它们在视觉上可能会相互冲突，争夺观者的注意。如果明度不同，就不会产生这种感觉。因此，使用吸管工具来提取颜色的不同明度值进行搭配是很重要的，如图 7.37 所示。

图 7.36　对比色 / 近似色效果

图 7.37　近似色 / 对比色效果

相反的颜色，相同的亮度，如图 7.38 所示。相反的颜色，不同的亮度，如图 7.39 所示。

图 7.38　相同的亮度的反色　　图 7.39　不同的亮度的反色

6. 校对及应用

讲了这么多，现在是时候来使用颜色搭配了。怎样搭配颜色？关键是要看你想传达什么样的信息。回忆一下刚开始提出的设计要求是什么，然后来选择配色。

商业气息：蓝色是一种广受喜爱的颜色。有趣的是，这里的蓝色和橙色直接来源于照片，自然形成了一种对比效果。蓝色的背景与照片中女士的蓝色服装融为一体，使得她的目光更加引人注目。这种设计既美观又具有商业吸引力。

如果忘记了设计要求，不妨回顾一下案例的开头：我们的目标是让设计看起来新颖、充满活力和个性，同时还要传递出商业氛围。客户还希望整个设计显得时尚，如图 7.40 所示。

图 7.40　深蓝色应用

 权威气息：调色板中的深红色取自她的头发，根据色环，这个颜色与橙色是近似色。蓝色的眼睛和衣服显得不那么突出，它们成为一种装饰性的对比，如图 7.41 所示。

<p align="center">图 7.41 红色应用</p>

注意：

 在原照片中，头发的红色仅以微妙的高光形式出现，但当红色在整个画面中铺展开后，它将带来强烈的视觉冲击力。这种设计传达出认真、热情和权威的氛围。

 热情气息：人物头发的亮色变得更为突出，与蓝色服装形成对比，增加了画面的层次感。另一个视觉焦点是黄色的标题文字，它给人一种从照片中剪切出来的感觉。整个页面空间相对简约，这种色彩搭配带来了一种热情而迷人的效果。这样的设计在比赛中脱颖而出的可能性很大，因为它显得与众不同。然而，通常只有那些敢于冒险的客户才会选择这种设计，如图 7.42 所示。

<p align="center">图 7.42 黄色应用</p>

休闲气息： 在设计中运用了蓝色的邻近色——青色，这种色彩在照片中并不存在，为整个设计注入了一种轻松和活泼的氛围。整体效果呈现出时尚且更加亲切的感觉。字体方面继续使用了橙色，形成了一种温和的对比效果，如图 7.43 所示。

注意：

不同的亮度组合：任何颜色都可以根据其不同的明度来使用。注意，这里的青色采用了中间调和浅色调，而蓝色则呈现为深色。

图 7.43　青色应用

浪漫气息： 同样是蓝色系的紫罗兰色，这是一种在照片中不存在的色彩。根据色相环，我们知道紫色与红色相邻，而这种组合在视觉效果上可能显得有些夸张，尤其是当照片中女性的面孔和头发颜色与背景色彩相近时。紫罗兰色属于冷色调，通常与温柔、女性气质相关联，同时也蕴含着清新和活力的感觉，如图 7.44 所示。

图 7.44　紫罗兰色应用

7. 总结

图 7.45 所示为不同背景的配色效果。

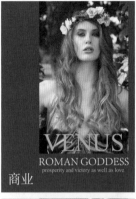
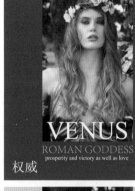
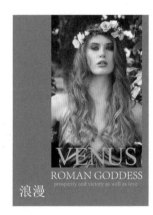
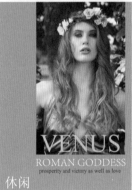

图 7.45　不同背景的配色效果

7.7 色彩在图形设计中起到的作用

1. 冷暖的对比和烘托

暖色的物体在暖的环境中看起来平淡无奇，如图 7.46（a）所示。

暖色的物体在冷色的环境中看起来很凸显，如图 7.46（b）所示。

中性的灰色在暖的氛围中看起来偏冷，如图 7.46（c）所示。

中性的灰色在冷的氛围中看起来偏暖，如图 7.46（d）所示。

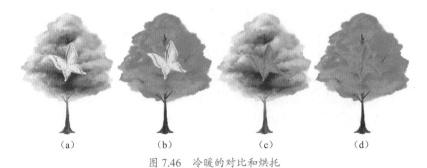

（a）　　　　　（b）　　　　　（c）　　　　　（d）

图 7.46　冷暖的对比和烘托

2. 别样的色彩组合

在设计图标的过程中，色彩的运用同样是一个不可忽视的要素。若所设计的图标颜色显得过于平淡和普通，那么它便容易被用户忽略。为了确保图标能够在视觉上脱颖而出，必须采用卓越的色彩搭配及具有吸引力的形状设计。此外，还应当通过增加光泽效果和适当的阴影处理，来提升图标的真实感和立体感。

优秀的图标设计需要建立在两个坚实的基础之上：一是形状的设计，二是色彩的应用。在绘制出完美的图形结构后，还需添色于此，以赋予图标更为丰富的质感。如图 7.47 所示，图标基于一个基础形状，并采用了多样的色彩搭配，从而使该图标在视觉效果上显著突出。

图 7.47 优秀的图标设计

7.8 制作配色卡

在设计领域，色彩始终是一个经久不衰的讨论主题。在任何一个作品中，视觉冲击力占据了极其重要的比例，至少达到了 70%。关于色彩构成及其基本原理，已有众多著作进行了详尽的阐述，因此这里不再赘述。下面将重点介绍如何制作配色卡。

1. 向大自然学习配色，制作自己的配色卡

对于设计初学者而言，选择合适的颜色往往成为一个令人困扰的问题。他们创作的作品，要么因为使用颜色过多而显得过于繁杂和庸俗，要么就是局限于同一色系，导致作品看起来单调且缺乏活力。

不恰当地使用颜色及害怕使用颜色，是许多初学者普遍存在的一个问题。其实没有必要对此过分纠结。可以从真实世界中的配色获取灵感，多观察大自然中的美丽景色，并从中提炼出一套自己的配色方案，为设计工作提供参考。

众所周知，黑、白、灰这 3 种中性色能够与各种色彩和谐搭配。自然界的美是多样且变幻无穷的，这要求设计师必须具备捕捉美的能力。以天空为例，当被问及天空的颜色时，许多人会回答是蓝色。然而，如果仔细观察，会发现天空的色彩是丰富多变、绚丽多彩的。艺术源于生活，但又超越生活，因此，设计师需要不断地进行总结归纳。设计是一个"理解——分解——再创造"的过程，如图 7.48 所示。

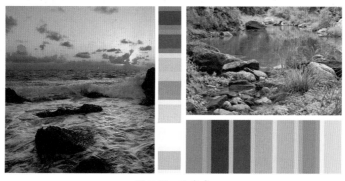

图 7.48 配色卡

大自然的色彩是丰富多彩的，很多人造物在自然光线下也会呈现出很和谐的色彩搭配。例如，北冰洋的积雪、红色的瓷器、黄色的花朵等，在自然光的照射下，都表现出丰富的色彩细节，如图 7.49 所示。

图 7.49　丰富多彩的配色卡

2. 将配色卡应用到实际工作中

图形通常由主色调、辅助色、亮点色和背景色 4 部分构成。在这 4 部分中，主色调在图形设计中扮演着不可替代的角色。有时，色卡能够便捷地帮助我们确定某一类图形所需的主色调。然而，我们也需要不断积累经验，灵活应用色彩知识。这样不仅可以通过增大或减小色块的比例来调整画面的视觉效果，还可以使用两张相似的色卡来增强颜色的细节层次。接下来，将展示一些配色卡和图形实例的色调，如图 7.50 所示。

蓝色和白色调和、蓝色和白色调和是看起来很权威、很官方的配色。需要注意的是，这个蓝色不是科技蓝。

图 7.50　蓝色和白色配色

彩虹糖果色与黑色调和构成了一种梦幻而又活泼的妖娆配色方案。通常情况下，较为鲜艳的彩虹色调显得非常柔和且轻盈，当融入大范围的和谐色调后，整个画面便呈现出美丽的视觉效果，如图 7.51 所示。

图 7.51 彩虹糖果色与黑色配色

　　橙色与蓝色的调和，以及它们之间的对比，不仅展现出充满活力的视觉效果，同时也给人一种时间感。橙色和蓝色是互补色，如果搭配不当，容易显得俗气。在图示作品中，通过在橙色中加入米色，以及在蓝色中增加深蓝，有效地缓解了色相上的冲突，整体呈现出非常出色的效果，如图 7.52 和图 7.53 所示。

图 7.52 橙色与蓝色配色

图 7.53 橙色与蓝色的配色应用

　　绿色与白色的调和呈现出一种自然的、优雅且清新的配色方案。在图示作品中，通过运用白色和绿色的渐变，营造了一种柔和而轻松的氛围。光线的照射、绿叶元素的使用，以及灰色菜单的巧妙点缀，都使得作品整体显得典雅而清新，如图 7.54 所示。

图 7.54　绿色与白色配色

　　红色与黑色的调和，形成了一种金属冷色调与热烈红色之间的对比配色。在图示作品中，首先通过黑、白、灰的金属色调来营造科技感，紧接着以热烈奔放的红色来强调音乐手机的产品特性，如图 7.55 所示。

图 7.55　红色与黑色配色

第8章
图形创意在不同领域的应用

8.1 图形创意在招贴海报中的应用

图形作为一种非言语的传达媒介，自古以来便是人类交流信息的重要手段。图形通过视觉艺术的形式，将策划、概念和设计方案等抽象思维具象化，使得观者能够在无声中领悟设计师的意图。因此，图形设计已然成为现代视觉传达的核心方式之一。

在经济飞速发展的今天，广告业如雨后春笋般迅猛生长，对图形语言的运用提出了更高的要求。国际知名的视觉设计权威——菲尔普斯教授曾经深刻指出："一幅出色的招贴，应当依靠图形语言自身的力量来表达，而非依赖文字的解释。"这种非文字的表达手法，能更生动、直观地传递某些文字难以表述的内涵。

然而，当前平面招贴广告设计界对于图形语言的理解仍存有盲点，这导致许多招贴广告在信息传递上不够明晰，有时甚至南辕北辙。为了提升招贴设计的沟通效能，设计师在设计之初就必须深入进行市场调研，深根于传统文化土壤，融合艺术美感与商业洞察，深化对图形语言的洞察，捕捉消费者的心智，从而创作出既具有民族风情又高水准的招贴作品，推动平面招贴设计在图形语言应用和发展上的不断进步。图8.1～图8.3所示为一些优秀的海报创作。

图 8.1 优秀的海报创作一

图 8.2　优秀的海报创作二

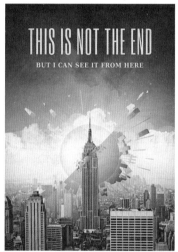
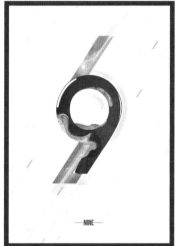

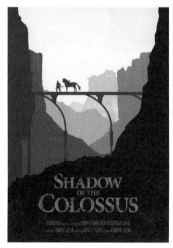

图 8.3　优秀的海报创作三

8.2 图形创意在标志设计中的应用

标志的英文为 Logo，是一种具有标志性的符号，用以记录和标注。标志的历史可追溯至原始社会，那时的部落便采用各种符号作为代表自己群体的标记。在现代社会中，随着商品经济的蓬勃发展，商品的销售离不开品牌识别，这就要求设计师在创作标志时，需深入挖掘企业文化与产品特性，设计出能一眼传达企业独特文化魅力的标志。

一个标志通常由图形、字体和色彩 3 个要素构成，通过这 3 者的巧妙结合，可以塑造出一个既具有艺术性又独特的企业标志。在标志设计中，图形扮演着举足轻重的角色，一个有创意的图形能使标志设计达到卓越的境界。因此，设计师在设计过程中应遵循以下 3 大原则：

1. 紧扣主题

任何企业或产品的标志设计都不能偏离其核心主题。标志的设计应当围绕企业和产品的理念进行，选取能够凸显主题的元素，使设计出的标志富有深意，并能准确表达核心内容。

2. 独树一帜

设计时应依托于创意点和符号，进行合理的规划和构思，以展现出具有艺术性的效果，确保设计的独特性。

3. 形式明确、纯粹

在设计标志时，设计师需要保证标志的造型轮廓清晰、细节处理精确，给人留下干净、整洁的印象。

标志不仅是一个企业的视觉代表，更是其文化和理念的集中体现。设计师的挑战在于，如何将这些抽象的概念转换为一个既简洁明了又充满创意的视觉符号，从而让企业在激烈的市场竞争中脱颖而出。图 8.4 ～图 8.6 所示为一些优秀的标志创作。

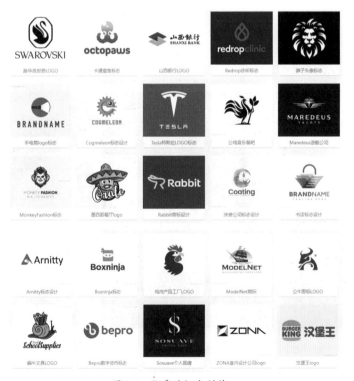

图 8.4　优秀的标志创作一

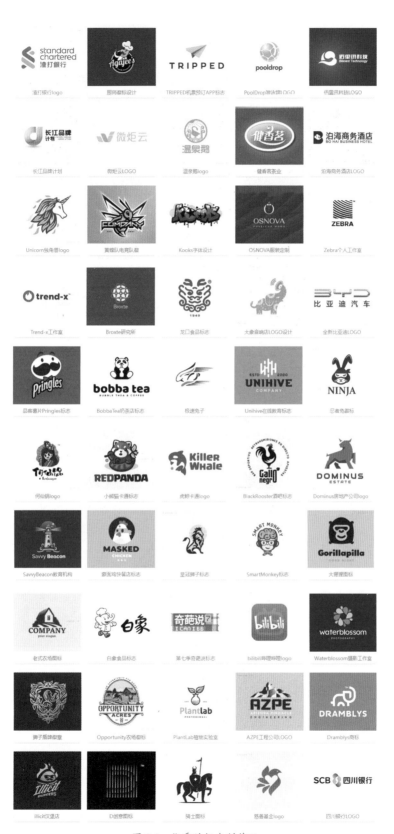

图 8.5 优秀的标志创作二

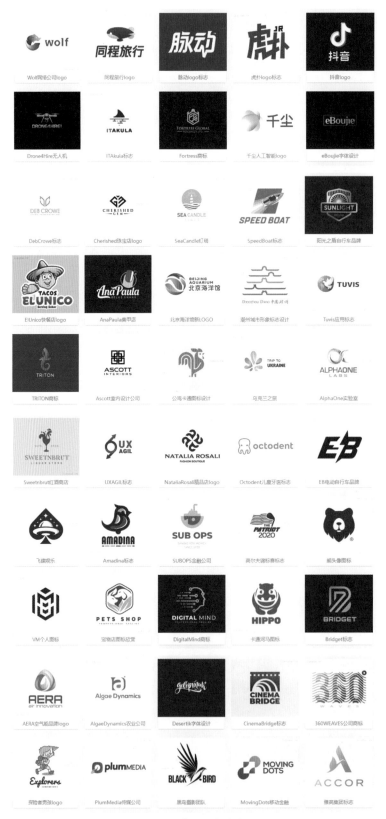

图 8.6　优秀的标志创作三

8.3 图形创意在产品包装设计中的应用

自古以来，图形便是人类传递信息的重要工具。随着社会的不断发展和生活水平的显著提升，人们对包装美学的追求也日益多样化。在当今时代，富有创意且吸引人的包装设计对于产品宣传与销售的影响至关重要。图形设计作为包装设计的核心元素，其创意之灵光闪烁被认为是包装设计的灵魂所在。

图形创意在包装设计中的展现形式千变万化，设计师的独特视角赋予了图形以不同的视觉生命。在包装设计的广阔天地里，无论是栩栩如生的具象图形，还是寓意深远的抽象图形，都拥有各自独特的表现手法和审美价值。因此，一个成功的包装设计，不仅需要捕捉消费者的目光，还要以其独到的图形创意触动人心，从而在激烈的市场竞争中凸显产品的个性和魅力。图 8.7 和图 8.8 所示为一些优秀的产品包装设计。

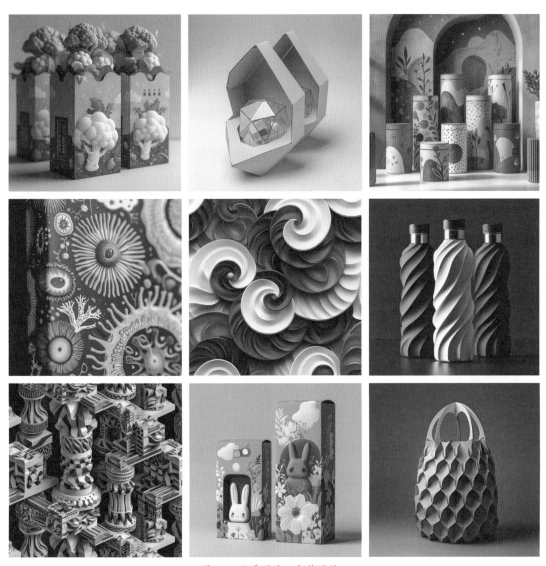

图 8.7　优秀的产品包装设计一

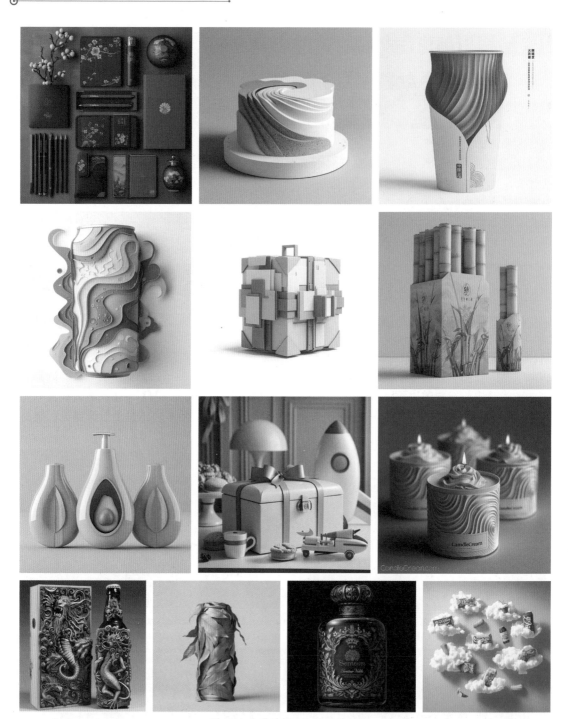

图 8.8　优秀的产品包装设计二

8.4　图形创意在字体设计中的应用

自古以来，文字一直是人类生活中不可或缺的要素。对于中国的平面设计师而言，字体设计尤为重要，它不仅是我们绕不开的课题，更是承载文化精髓的关键所在。汉字作为汉语言体系中的基本单元，承担着信息传递的重要角色，同时在平面设计领域内的应用愈发广泛，其变化技巧和视觉效果日趋丰富多彩。

无论是汉字还是拉丁字母，每种字体的形成与演变都深受基本笔画和字形结构的影响。这些元素是构成字体的核心，一种字体风格的确立，依赖于笔画的基本规范和特征。此外，字体中笔画的组合也展现出特定的风格特点，而偏旁部首的组合趋势则体现了字体的形象性特质。由此可见，基本笔画和字形结构不仅是字体构成的决定性要素，也是字体创意的源泉。

汉字字体的创意方法多样，包括塑造独特笔画、变换字体结构、重组笔画元素、替换笔画样式、在结构中进行形象变化、调整黑白区域的相互关系、突破传统字形的外部轮廓及对结构进行重新设计等。通过这些手法，设计师能够创作出具有鲜明个性和视觉冲击力的字体作品，从而在传达信息的同时展现汉字之美。图 8.9 ～图 8.11 所示为一些优秀的字体设计作品。

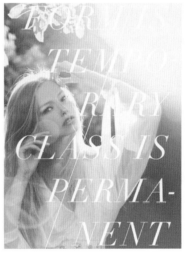
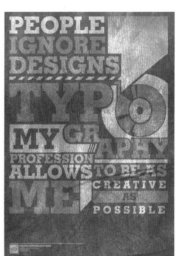
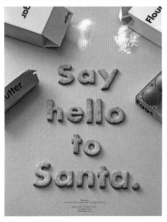
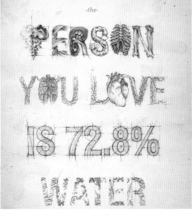

图 8.9　优秀的字体设计一

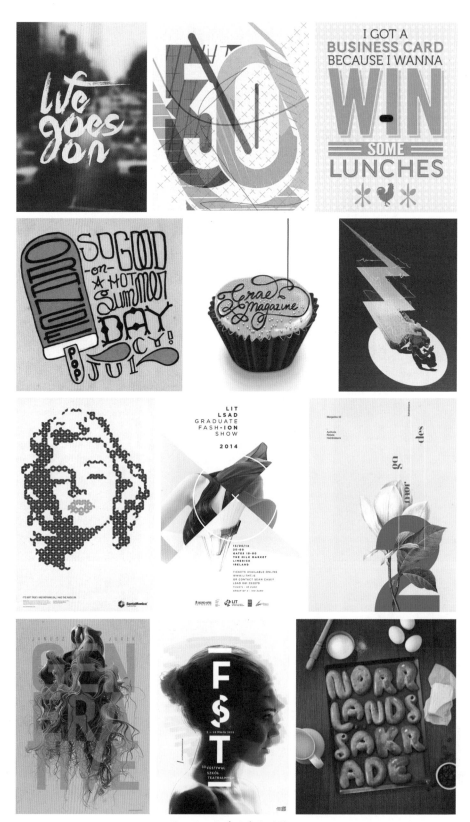

图 8.10　优秀的字体设计二

图 8.11 优秀的字体设计三

8.5 图形创意在服装设计中的应用

服装设计，可谓是一门综合性极强的艺术工程。设计师在此过程中，不仅深入分析和巧妙运用面料、剪裁、色彩，以及时代潮流、文化底蕴和信仰等多元要素，更是通过他们独有的创意手法，打造出既新颖独特又高附加值的时装佳作。同时，设计也是一种内在情感的抒发和审美追求的体现，设计师将自己的情感体验、美学鉴赏及创新理念融入服装设计之中。

设计师利用服装这一特殊的媒介，将自身的思想、理念和审美品位转换为感官体验的呈现，触动人们的情感共鸣，与观者在精神和情感上实现共振。这不仅仅是服装的制作过程，更是一种文化和艺术的传达，一场视觉与心灵的交响。图 8.12 和图 8.13 所示为一些优秀的服装设计。

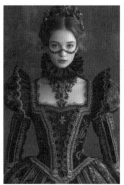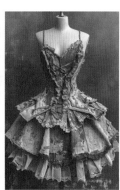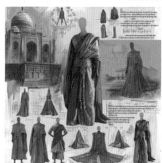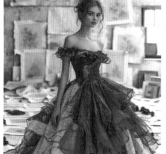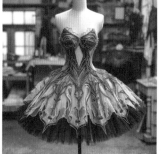

图 8.12 优秀的服装设计一

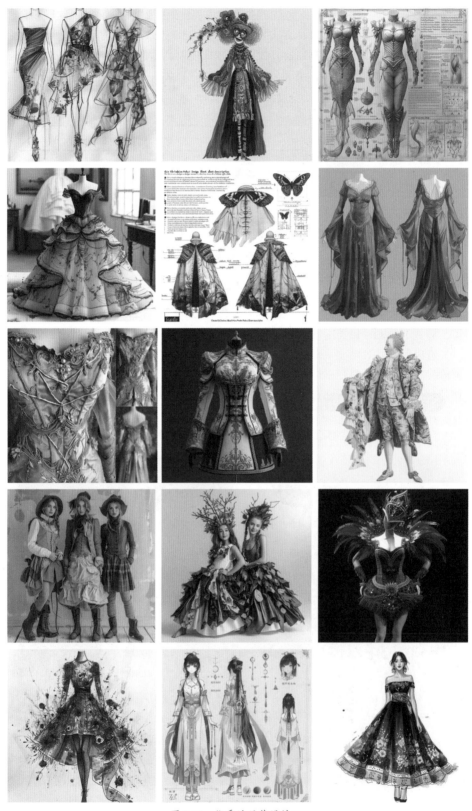

图 8.13　优秀的服装设计二

8.6 图形创意在环艺设计中的应用

环境艺术设计是通过巧妙的组织与围合技巧,对空间界面——无论是室内外的墙面、柱面、地面、天花板,还是门窗等元素进行精心的艺术化处理。这种处理涵盖了形态塑造、色彩搭配和质感选择等方面。设计师运用自然光线与人工照明的有机结合、家具与装饰品的巧妙布置及造型设计,并融入植物花卉、水景、小型艺术品、雕塑等元素,营造出具有特定氛围和风格的室内外空间环境。这样的设计不仅满足人们的功能使用需求,更丰富了人们的视觉审美体验。环境艺术设计旨在通过这些细腻而深入的设计语言,让建筑空间变成能够触动人心的艺术作品。图 8.14 和图 8.15 所示为一些优秀的环艺设计。

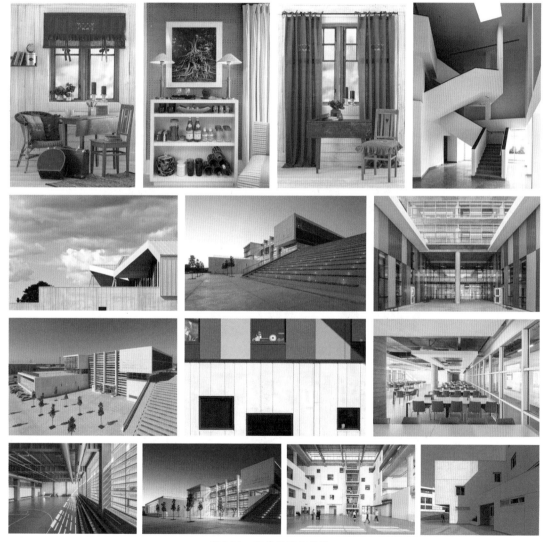

图 8.14 优秀的环艺设计一

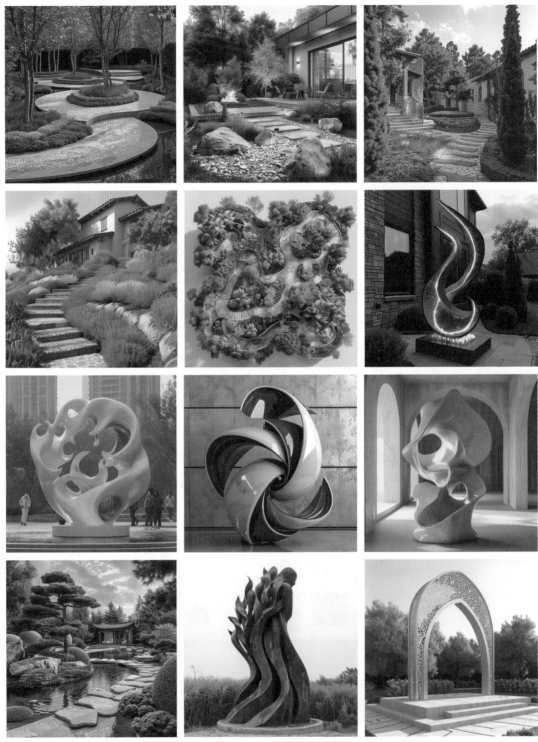

图 8.15　优秀的环艺设计二

8.7　图形创意在产品设计中的应用

在众多消费品生产领域中，创新设计已经成为推动市场发展的关键手段。为了激发消费者的购买欲望，厂商需要不断推陈出新，引领新的时尚潮流，将技术的领先优势与美学的完美展现相结合。那些兼具优雅、幽默和趣味性的设计，让日常生活变得处处充满意想不到的惊喜。图形创意的巧妙融合，能赋予日常用品以生命力和动感。这些设计不仅仅是视觉上的享受，更提升了用户的生活体验，使得生活的每个角落都闪耀着创意的光芒。图 8.16 和图 8.17 所示为一些优秀的产品设计。

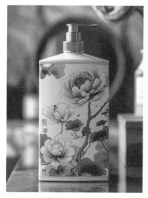

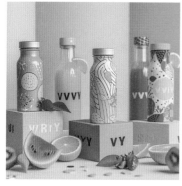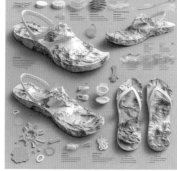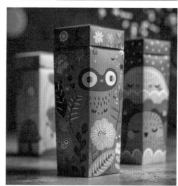

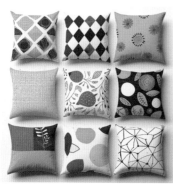

图 8.16　优秀的产品设计一

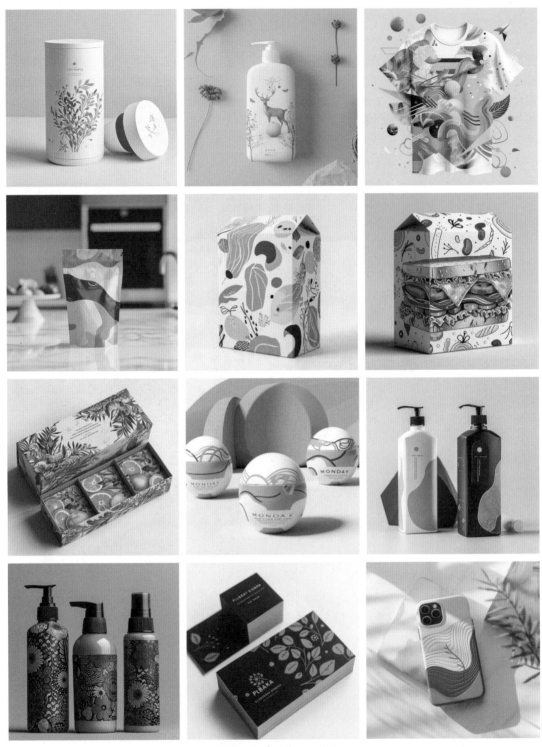

图 8.17 优秀的产品设计二